U0002030

互 隨 超
動 性 越

Interaction　　Spontaneousness　　Transcendence

人文建築師朱鈞的創作思維與人生風景

朱鈞 著

陳心怡 採訪撰寫

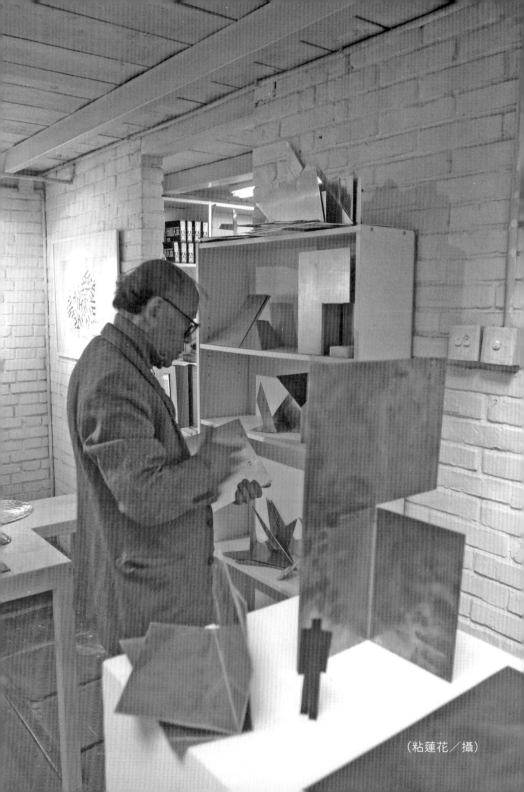

（粘蓮花／攝）

CONTENTS

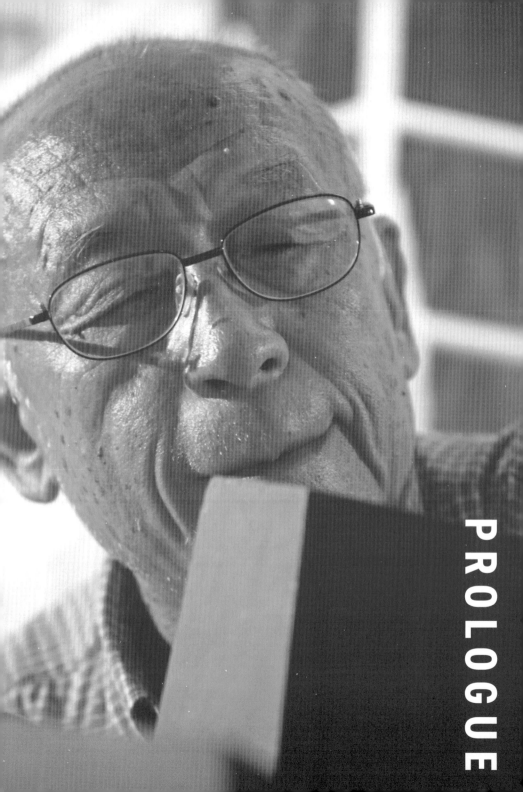

PROLOGUE

那位總開著門的
老頑童

作品只是我思想的示範。

在萬華西園路上的星巴克附近有一條小巷，巷口是一間當地頗具盛名的藝廊——ANKO。沿著巷口走進去，巷子裡兩層樓的房屋外觀看來不算舊，但因巷子狹小，與不到百公尺外的飯店、新式住宅大樓相比，這條小巷就是那麼突兀地佇立在鬧區中。巷口是一道穿梭門，這一頭是某個年代的異次元，時間、空間則被阻隔在巷口外的那一頭。

朱鈞，住在異次元的世界裡。

拜訪他時，幾乎只須在門外喊一聲：「老師，我是……」朱鈞就會在屋裡應著，接著由訪客自己開門進屋即可。不須招呼，一切請自便，因為朱鈞並未閉戶。《禮記・禮運大同篇》裡頭「外戶而不閉」的理想不再只是烏托邦，是真的可以在朱鈞的住處看到這份精神的具體展現；而且，是在繁華的台北市中心一隅，並非山林田園間。

朱鈞所做的事情，還不只如此。在這兒生活多年來，他常常敞開自家門，參與社區所辦的「小學冰箱菜」活動■。他不是主辦單位，而是參與者，卻自掏腰包悉心張羅餐具碗盤，熱切歡迎前來一起用餐的陌生大小朋友，熱情投入的程度不亞於主辦方，空間使用與相關花費，全不在他的考慮範圍。用「盡地主之誼」形容朱鈞，是客套，也見外，因為朱鈞不把自己當地主，而是一起參與互動遊戲的孩子。

「我從來不刻意做些什麼，只是讓事情自己發生。」朱鈞只為自己的作為下了這麼簡單的註腳，不自我吹捧，泡沫了外界任何冠冕堂皇的讚美。

■小學冰箱菜：由陳德君在萬華發起的社區活動，鼓勵住戶一起清理冰箱，提供家裡較少食用的食材；同時定期舉辦聚餐，不但可減少剩食，也能促進鄰里感情。

八十多歲了，他的身旁只有一個外籍看護瑪莉珍陪伴著。走在街頭，遇到由看護推著輪椅移動的朱鈞，不認識他的人，大概會以為他不過是個平凡的長者；在台灣的大大小小公園裡，清晨、傍晚，「外傭與老人的一天」是日常風景，不足為奇。

除夕團圓飯，在 ANKO 藝廊主人伉儷的邀請下，看護帶著朱鈞在這棟七十年的老屋中和其他朋友們一起圍爐。這是溫暖的空間，即使團圓的人都不具血親關係，但對朱鈞來說，這就是家。

八十好幾的朱鈞，是國共分裂後從上海逃難到香港、再輾轉到台灣的孩子，是自台灣赴美國普林斯頓大學建築系研究所深造的第一人，是已故建築大師漢寶德、一○一大樓設計師李祖原在成大建築系的同窗，是默默自上一世紀六○年代起便推動建築與社會意識的先驅者，值得我們好好認識。

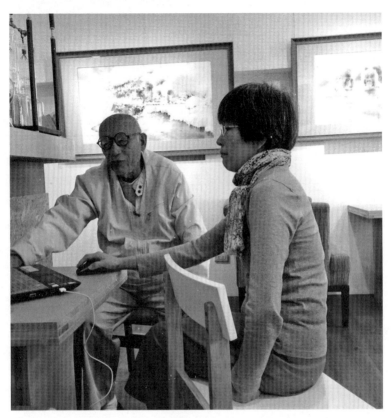

二〇一六年，朱鈞在 ANKO 西園美學會所，討論即將舉辦的個展。

CHAPTER 1

走在時代前端的，

建築老頑童

——要做到「互動、參與、選擇」，給人最多的選擇自由。

從萬華起跳的社區夢想基地

二〇一六年農曆年前，台北市清晨只有四度，即使並非是有史以來的最低溫，但也創下了設立氣象站一百二十年來的紀錄——下冰霰。那一年，雙北許多地方像是下了雪，所有人的驚喜劃破了極端氣候的憂慮，無懼低溫，紛紛出門爭看這難得一見的浪漫美景。

在美國待了近三十年的朱鈞，在台北的寒冬中走著。他倒不是為了期待台北可能的雪景，而是希望順利找到一個新的居所；平行時空下，萬華社區小學的品牌創辦人陳德君也在找辦公室，為落實理想的第一步努力著。

ANKO西園藝廊主人歐陽彬與妻子劉鳳儀，是朱鈞與陳德君兩人的共同朋友，他們得知巷子裡的屋主有兩層樓要出租，於是約了兩人一起見面、看房。

朱鈞與陳德君，兩人年紀相差近四十歲，一個是新創事業的負責人，一個是已在笑看人生的長者，兩夫妻原本對於他們能否一起分租上、下樓當鄰居這件事，沒有抱持太大期望。

也許，反而因為沒有期待，少了不必要的預設，就更容易媒合。

多年來，陳德君一直都在萬華當地專注於社區營造、空間規劃等經營，根本不曉得眼前的朱鈞是什麼來頭。就連見面談租屋的這天，她也只是興致勃勃地抱著萬華古地圖，像關不住的水龍頭一樣，滔滔不絕地談著未來的夢想、理想、願景，熱切地分享辦公室落定後的種種計畫，對於在座的歐陽彬、劉鳳儀、以及未來可能的室友朱鈞有何反應，沒有太多留意。

朱鈞聽著、聽著，頻頻點頭。這是表面上的示好？抑或是真的聽進去、甚

至認同陳德君所談的內容？

直到朱鈞開口說話，答案才揭曉。

「我一九六四年的碩士論文，寫的就是〈社會意識與建築〉，我以紐約市唐人街的擴建作為規劃藍圖……」當朱鈞開始娓娓道來，陳德君當下立刻明白自己眼前的這位長者是建築界的思想先驅。即使到現在，建築界的主流依舊把建物主體與空間上的設計視為個人創作，對很多建築師來說，社區意識是遙遠、甚至事不關己的問題，致使他們甚少觸及建物之外的公共空間，更遑論去思考不斷向外延伸的城市議題。

「朱鈞好酷，他的思想領先時代那麼久了。而且這位長輩真的有在聽我說話！」從朱鈞開口說第一句話之後，陳德君就確定自己的理念不是孤芳自賞，

而是被眼前這位前輩深深認同著。

■

這一天會面後，朱鈞為了行動上的便利，就住在一樓，避免在樓梯間爬上爬下；陳德君租下二樓作為辦公室。這條巷子，原本是一些獨居者安安靜靜的住所，就在兩人進駐之後，開始有了不一樣的風貌。

在二〇〇一年的一次旅遊中，因為感受到峇里島的美與閒適，生性開朗、也喜好自由的朱鈞因此決定在烏布（Ubud）定居生活；而台北這裡仍得留著一個空間，讓他在兩地往返時仍可有落腳之處。因此，他沒打算花太多錢租屋，只想選擇一個簡單的空間暫居。他本來就擅長空間規劃與設計，任何看起來不甚起眼的屋子，只要經過他的巧思，即使僅透過隔板組合與燈光投射，也都會

變得非常精緻。

仔細拆解後會發現，朱鈞用的素材非常簡單，就是板子與空間之間的排列組合而已。

朱鈞對於房屋的設計風格一直是採取最簡單的結構來著手，但對於城市的機能，他卻相當重視多元展現——因為多元，才能使人與空間充分互動與流通，並讓情感在裡頭一點一點累積，最後時間便會慢慢堆疊出「歷史」。有歷史感的城市，才會顯得美。萬華這一帶區域，從硬體的剝皮寮、龍山寺、現為星巴克的林宅，到人與人之間的互動與氛圍，處處都可以與歷史相互連結，讓一座城市因此有了生命與厚度。

「我曾經一出捷運站，就被陌生的女性約喝茶。」朱鈞遇到這種邀約不只

一次。他也知道醉翁之意不在「茶」，「喝茶」只是一種形式上的邀約。萬華曾是台北公娼的所在地，也就是公開的紅燈區，當主流社會價值將之定位為色情，或以治安為由而進行都市更新，其實並不能完全讓它消逝，反而可能轉入地下、繼續活絡。朱鈞從不以主流價值觀去審度萬華，因為他認為一座城市的風貌本來就是多元並陳的。

華人城市的新世紀ＤＮＡ

「講烏托邦，太矯情。」比起烏托邦，他更喜愛描繪汴京（今開封）的〈清明上河圖〉，裡頭那種熱熱鬧鬧、充滿各種日常活動的風貌，更貼近常民，也更適合居住。

朱鈞欣賞〈清明上河圖〉，總能感受到生命的機能與流動的氣氛，永遠都

能產生新的體會，從不覺得厭膩，這座古都彷彿依舊鮮活地呈現在朱鈞眼前。

「我看〈清明上河圖〉，就是很感動，裡頭有飯店、酒館等等，是很有生命力、多樣化的城市，很自然地呈現出中國城市的機能，可以生活、居住、養老，就像是家的感覺。台灣的萬華、大稻埕也是如此。」直到現在，他仍習慣用放大鏡瀏覽〈清明上河圖〉，細膩地感受著裡頭的人物在這座空間裡的生活樣態。

究竟是何時開始對〈清明上河圖〉有感？朱鈞記不得了，這種中國式的城市風格就像城市DNA一般，早就植入在基因裡，一看到這幅作品，就像看到熟悉的家、熟悉的空間，以及最深的情感認同。因此，當他在一九六〇年代初期進入普林斯頓大學建築系研究所深造時，對於建築與空間的連動感便特別強烈，即便當時的環境對於社會／社區的空間意識尚未出現太多論述，「建築與社會意識」更是陌生的概念，但啟發他甚多的指導教授拉巴度（Professor Jean

Labatut, 1899-1986）仍一直鼓勵他往這個方向去鑽研。

於是，代表著中華文化的〈清明上河圖〉，與瑞士建築師柯比意（Le Corbusier）的理想城市，在朱鈞的腦海裡產生了一種對話的可能。藉由兩種理想城市的對照，當時年方二十多歲的朱鈞提出了對於家的想像，以及人與人心之間在空間裡的變化等概念，這也是他首度從建築體走入社區營造的關懷範疇。

■

朱鈞於一九六四年寫成的碩士論文，題為〈社會意識與建築〉（Social Consciousness and Architecture），以「紐約市唐人街的擴建」為具體探討的主題。

聽朱鈞談 ————

A House and A Home

SOCIAL CONSCIOUSNESS AND ARCHITECTURE

A M.F.A. THESIS
PRINCETON UNIVERSITY
SCHOOL OF ARCHITECTURE

CHUENG CHU
JUNE 5, 1964

THEME: "SOCIAL CONSCIOUSNESS AND ARCHITECTURE"

1-a

PROJECT: "ENHANCEMENT OF CHINATOWN, NEW YORK CITY"
 COMMERCIAL:
 Office Building with Arcade.
 Shopes.
 SOCIAL AND CULTURAL:
 High School.
 Gallery for Chinese Arts.
 Memorial with Shrine.
 RESIDENTIAL:
 Home for the Senior Citizens.
 Remodeling of Old Apartment Building.

1-b

SYNOPSIS:

The prevailing trend in urban renewal is
such that there is a great danger of the
wholesale clearance of existing communities,
when in most cases, a thoughtful examination
may show that only the gentlest surgery is
necessary.
Chinatown, New York City, despite its old
and deteriorating building conditions, is
regarded as a model community in the city.
This provides a good opportunity to explore
the meaning of social consciousness in
relation to architecture.
The proposed designs are the response to
the theme.

1964
普林斯頓大學建築學院朱鈞碩士論文
〈社會意識與建築〉

1-a

商業區：辦公大樓與拱廊商場、商店店鋪
文教區：高級中學、中華藝術畫廊、紀念館
住宅區：養老院、舊公寓改建

1-b

在廣泛的都市更新趨勢中，完全清除、翻新既有的在地社群聚落是十分危險的，許多案例在謹慎評估後，顯示僅須些微的必要整建即可。紐約市的中國城，除了有老舊和衰退的建物等狀況外，可被視為城市中的模範社區。這提供了一個絕佳的機會，藉此發掘社會意識與建築的關係。以下提出的設計，正是為了回應上述之主題。

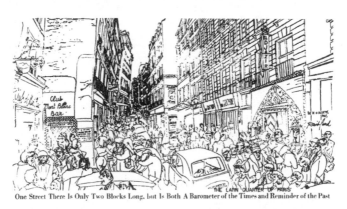

One Street There Is Only Two Blocks Long, but Is Both A Barometer of the Times and Reminder of the Past

即使一條街只有兩個街區的長度，卻記錄了時代的晴雨和過去的回憶。

◀ IT TAKES MANY HOUSES AND PEOPLE TO MAKE A CITY.

許多房屋和人構成了一座城市。

▶AND A "GARDEN CITY" IS FAR FROM BEING A CITY...........

而「田園城市」遠不及一座城市……

1-c

IT IS THE SYTHESIS OF UTOPIAN LOGIC, PHYSICAL
ENVIROMENTALISM, AND THE CUSTODIAL VIEW OF THE CO
COMMUNITY'S FUTURE THAT DOMINATES THE CURRENT
PERSPECTIVE OF CITY PLANNING.

LOWDON WINGO Jr

1-d

ARCHITECTS AND URBANISTS HAVE BECOME TRUE SPECIALISTS IN THE ART
OF ORGANIZING THE MEAGER.
THE RESJLT DRAWS VERY CLOSE TO CRIME.

THE TIME HAS COME FOR ANOTHER SORT.

CITY IMPLIES "THE PEOPLE LIVE THERE"—NOT "POPULATION"

WHOEVER ATTEMPTS TO SOLVE THE RIDDLE OF SPACE IN THE ABSTRACT
WILL CONSTRUCT THE OUTLINE OF EMPTINESS AND CALL IT SPACE.

WHOEVER ATTEMPTS TO MEET THE MAN IN THE ABSTRACT WILL SPEAK
WITH HIS ECHO AND CALL IT DIALOGUE.

MAN STILL BREATHES IN AND OUT.
WHEN IS ARCHITECTURE GOING TO DO THE SAME?

ALDO VAN EYCK

1-e

Satisfaction of eye -- aethetics.
Satisfaction of mind and body -- function.

WHERE THE SATISFACTION OF HEART CAN BE FOUND?

A HOUSE IS WHERE THE BODY LIVES.
A HOME IS WHERE THE HEART DWELLS.

A HOUSE IS NOT A HOME.
A MAN NEEDS A HOME.
A HOUSE CAN BE A HOME.

THE HOUSE IS A HOME.
THE STREET IS A HOME.
THE CITY IS A HOME.
THE SCHOOL, THE FACTORY, THE SEA, THE FOREST........
EVERYTHING IS A HOME WHEN THE HEART FINDS SATISF

1-c

綜合了烏托邦式的邏輯、環境等物理特徵，以及守護社區未來的概念，成為當前城市規劃的主要觀點。

——洛登·溫戈（Lowdon Wingo Jr.）

1-d

建築師和城市設計者在籌劃指標的技藝方面已經成為真正的專家，而近乎於罪犯。

時間帶來另一種痛苦。

城市代表的是「居住於此之人」，而非「人口」。任何嘗試在抽象中解決空間之謎的人，將建構出空無的輪廓，並將之稱為「空間」。任何嘗試在抽象中與他人相遇之人，將說出他的回應，並將之稱為「對話」。

人仍然呼吸著空氣，建築何時才能做到相同之事？

——阿爾多·凡·艾克（Aldo van Eyck）

1-e

視覺的滿足——美學　　　　　每個人都需要一個家
身心的滿足——功能　　　　　一間房子能夠成為一家之所在

何處能找到心靈的滿足？　　　一間房子是一個家
　　　　　　　　　　　　　　一條街是一個家
房屋是身體居住之處　　　　　一座城市是一個家
家是心靈的棲息之處　　　　　學校、工廠、海邊、森林……
　　　　　　　　　　　　　　只要能為心靈找到滿足
房屋不是家　　　　　　　　　任何事物都是一個家

ENHANCEMENT OF CHINATOWN N.Y. CITY

IT TAKES MANY TREES TO MAKE A FOREST.

A FEW TREES ARE ALL BUT A FOREST

PAPER FLOWER IS MADE.
IT EXISTS.
IT HAS FORM, COLOUR, BUT NO FLAVOUR.
IT IS DEAD.

FLOWER IS PLANTED.
IT GROWS.
IT HAS FORM, COLOUR, AND FLAVOUR.
IT LIVES.

PAPER FLOWER CAN BE MADE ANYWHERE, ANYTIME,
 BY ANYONE.
FLOWER IS PLANTED BY GARDENER, WHO KNOWS WHAT,
 WHEN, WHERE, AND HOW TO PLANT

A HOUSE EXISTS.
A HOME LIVES.
A CITY IS A HOME.

2-a

紐約中國城的擴建

2-b

許多樹木構成一座森林
僅有幾棵樹並不構成森林

2-c

紙雕花是人工的
它存在
它有形式、色彩，卻沒有香味
它是死的

鮮花是種植的
它生長
它有形式、色彩，以及氣味
它是活的

紙雕花可以在任何地方、任何時間，被任何人所製作
鮮花是被園丁所種植的，他知道種什麼、何時種、種於何地
以及如何種植一株植物

房屋存在
家生生不息
城市是一個家

The Streets Are Alive With Children Playing, People Shoping, People Strolling, People Talking.

街道上充滿玩耍的孩童、採買的人群、漫步的人群、談天的人群……

BETWEEN NEW YORK'S NEW CIVIC CENTRE AND THE ALFRED E. SMITH HOUSES LIES CHINATOWN, ONE OF THE OLDEST AREAS OF LOWER MANHATTAN. ITS EIGHT IRREGULAR BLOCKS, FORM EXOTIC AND TOTALLY INFORMAL STREETS, PEOPLED BY DIVERSE AND COLORFUL CROWDS OF SCHOOL CHILDREN, ELDERLY PEOPLE, SHOPPERS AND SIGHTSEERS.

ALTHOUGH CHINATOWN IS ONLY A COMMUNITY OF SEVERAL THOUSAND PEOPLE, IT IS THE CULTURAL, COMMERCIAL, AND SOCIAL CENTRE FOR ABOUT 40,000 CHINESE WHO LIVE IN NEW YORK'S METROPOLITAN AREA.

唐人區位於紐約新市政中心和史密斯政府樓（Alfred E. Smith Houses）之間，是曼哈頓下城區最古老的區域之一，包含八個不規則的街區，充滿異國情調的不規則街道上，充滿各式各樣的人群：學童、老人、小販和觀光客。儘管在紐約這個大都會中，唐人區僅是一個由數千人組成的社區，卻是約四萬名當地華人的文化、商業和社會中心。

GENERAL CHARACTERISTICS OF THE POPULATION OF CHINATOWN, 1960

RACE AND COUNTRY OF ORIGIN		
WHITE	2,290	33.9%
NEGRO	718	10.5%
OTHER RACES	3,988	56.0%
TOTAL	7,091	

HOUSEHOLD . RELATIONSHIP		
POPULATION IN HOUSEHOLD	5,587	7
POPULATION IN GROUP QUARTERS	1,507	2
TOTAL	7,091	

·PUPULATION PER HOUSEHOLD	2.82
MARRIED COUPLES	951
·UNRELATED INDIVIDUAL	1,477

LABOUR FORCE CHARACTERISTICS OF THE POPULATION OF CHINATOWN, 1960

EMPLOYMENT, AND OCCUPANCY
(14 YRS.& OVER) (LAB. FORCE)

MALE	4,291	2,404	56%
FEMALE	1,636	736	45%
TOTAL	5,927	3,240	
PRIVATE WAGE & SALARY	2,543		
GOVERNMENT WORKERS	91		
SELF EMPLOYED	313		
UNPAID WORKERS	14		
TOTAL	2,961		

MEANS OF TRANSPORTATION, & PLACE OF WORK		
AUTOMOBILE OR CAR POOL	79	
MASS TRANSPORTATION FACILITIES	1,089	3
WALK TO WORK	1,431	4
WORK AT HOME	52	
NOT REPORTED	254	
ALL WORKERS	2,905	

STRUCTURAL CHARACTERISTICS OF HOUSING UNITS OF CHINATOWN, 1960

CONDITION & PLUMBING		
SOUND	1,313	65.0%
DETERIORATING	342	16.9%
DILAPIDATED	365	18.1%
TOTAL	2,020	

YEAR STRUCTURE BUILT		
1940—1960	17	8.3%
1910—EARLIER	2,003	91.8%
TOTAL	2,020	

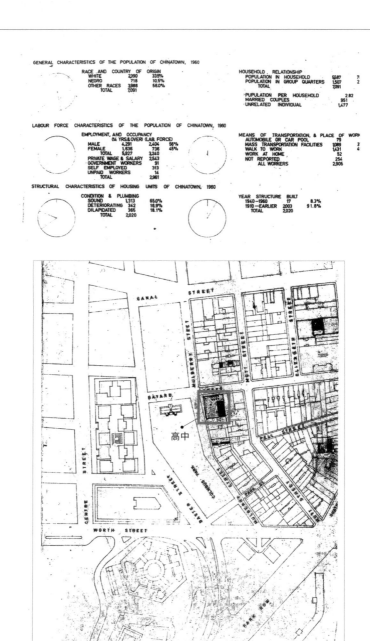

高中

總配置圖

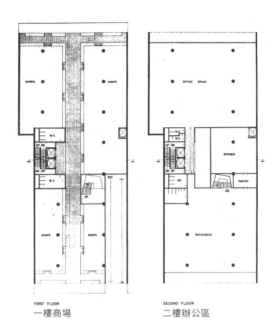

FIRST FLOOR
一樓商場

SECOND FLOOR
二樓辦公區

平面圖

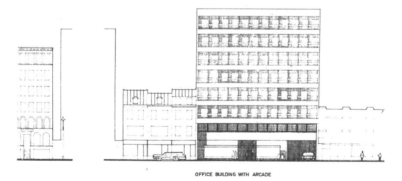

OFFICE BUILDING WITH ARCADE

BOWERY STREET ELEVATION

立面圖

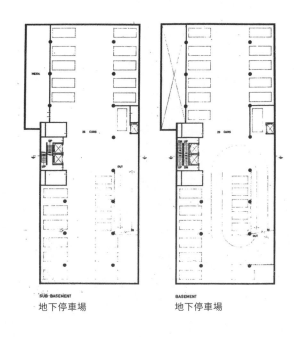

地下停車場　　　　　　地下停車場

社區紀念堂設計

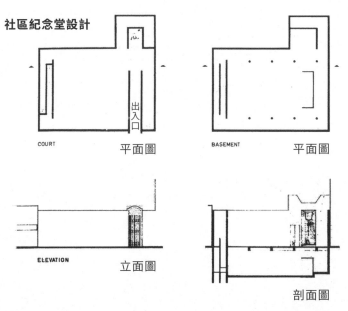

COURT　　　　平面圖

BASEMENT　　　平面圖

ELEVATION　　　立面圖

剖面圖

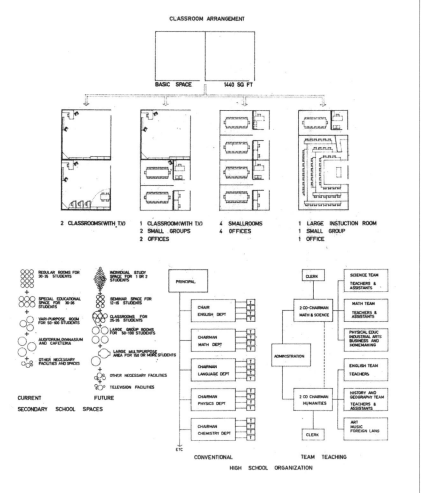

CULTURAL:
HIGH SCHOOL

CLASSROOM ARRANGEMENT

BASIC SPACE 1440 SQ. FT

2 CLASSROOMS(WITH T.V.)　　1 CLASSROOM(WITH T.V.)　　4 SMALLROOMS　　1 LARGE INSTUCTION ROOM
　　　　　　　　　　　　　　2 SMALL GROUPS　　　　　4 OFFICES　　　1 SMALL GROUP
　　　　　　　　　　　　　　2 OFFICES　　　　　　　　　　　　　　　　1 OFFICE

REGULAR ROOMS FOR 30-35 STUDENTS
+
SPECIAL EDUCATIONAL SPACE FOR 30-35 STUDENTS
+
VARI-PURPOSE ROOM FOR 50-100 STUDENTS
+
AUDITORIUM,GYMNASIUM AND CAFETERIA
+
OTHER NECESSARY FACILITIES AND SPACES

CURRENT

INDIVIDUAL STUDY SPACE FOR 1 OR 2 STUDENTS
+
SEMINAR SPACE FOR 12-15 STUDENTS
+
CLASSROOMS FOR 25-35 STUDENTS
+
LARGE GROUP ROOMS FOR 50-100 STUDENTS
+
LARGE MULTIPURPOSE AREA FOR 150 OR MORE STUDENTS
+
OTHER NECESSARY FACILITIES
TELEVISION FACILITIES

FUTURE

SECONDARY SCHOOL SPACES

PRINCIPAL

CHAIR ENGLISH DEPT

CHAIRMAN MATH DEPT

CHAIRMAN LANGUAGE DEPT

CHAIRMAN PHYSICS DEPT

CHAIRMAN CHEMISTRY DEPT

ETC

CONVENTIONAL

CLERK

2 CO-CHAIRMAN MATH & SCIENCE

ADMINISTRATION

2 CO CHAIRMAN HUMANITIES

CLERK

SCIENCE TEAM
TEACHERS & ASSISTANTS

MATH TEAM
TEACHERS & ASSISTANTS

PHYSICAL EDUC INDUSTRIAL ARTS BUSINESS AND HOMEMAKING

ENGLISH TEAM
TEACHERS

HISTORY AND GEOGRAPHY TEAM
TEACHERS & ASSISTANTS

ART MUSIC FOREIGN LANG

TEAM TEACHING

HIGH SCHOOL ORGANIZATION

高中組織示意圖

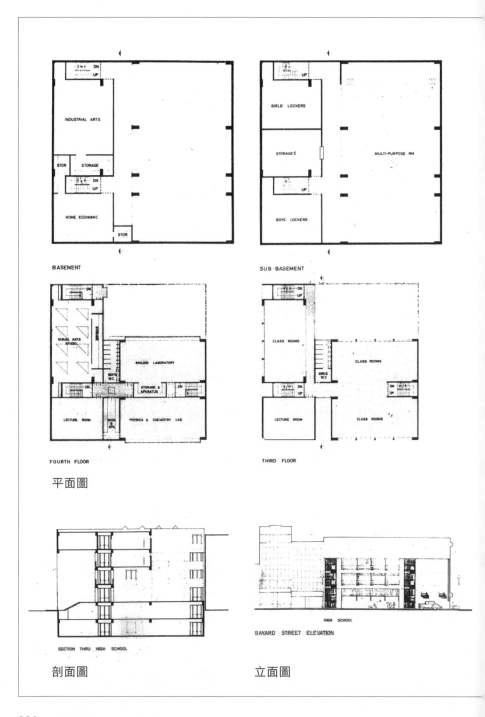

BASEMENT

SUB·BASEMENT

FOURTH FLOOR

THIRD FLOOR

平面圖

INDUSTRIAL ARTS

STOR | STORAGE

HOME ECONOMIC

STOR

GIRLS' LOCKERS

STORAGES

MULTI-PURPOSE RM

BOYS' LOCKERS

VISUAL ARTS STUDIO

BIOLOGY LABORATORY

BOYS' W.C.

STORAGE & APPARATUS

LECTURE ROOM

PHYSICS & CHEMISTRY LAB.

CLASS ROOMS

CLASS ROOMS

GIRLS' W.C.

LECTURE ROOM

CLASS ROOMS

SECTION THRU HIGH SCHOOL

剖面圖

HIGH SCHOOL

BAYARD STREET ELEVATION

立面圖

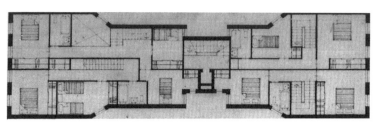

FIFTH FLOOR

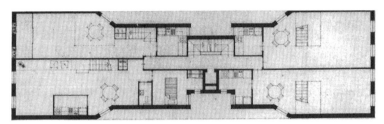

FOURTH FLOOR

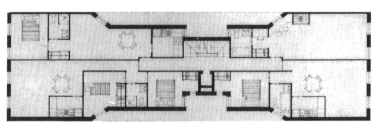

SECOND AND THIRD FLOOR

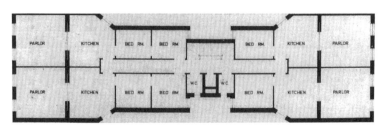

EXISTING FLOOR

平面圖

TYPICAL FLOOR

EIGHTH FLOOR

ROOF

BASEMENT

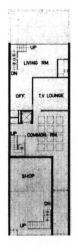

FIRST FLOOR

SECOND FLOOR

平面圖

唐人街的環境與當時美國城市的空間規劃很不一樣。美國在住、商、辦與公共建築上通常都有明顯的區隔，住在郊區、通勤上班，是美國人很習慣的生活模式，而華人則習於以整體社區機能作為空間規劃的方向。朱鈞認為，唐人街雖顯老舊，卻是社會機能健全的模範社區，因為這種空間為社會意識與建築之間的連結及互動提供了一個絕佳的觀察管道。

他以位於紐約新市政中心和史密斯政府樓之間的唐人街為例。這是曼哈頓下城區最古老的社區之一，其中包含八個不規則的街區。在充滿異國情調的街道上，學童、老人、小販和觀光客等多樣族群同時在街上活動。儘管唐人區僅是一個由數千人組成的社區，卻是紐約當地四萬名華人的文化、商業和社會活動中心。

不過，老舊的唐人街也有其社會問題要面對。

一九四九年之後，有許多中國人想方設法要偷渡到美國生活，很多都是非法拘留；加上美國的移民政策有其限制，包括不准婦女移民，所以唐人街裡幾乎都是男性華人，不難想像其中衍生的社會弊病，包括環境髒亂、衛生不佳、治安堪憂，導致生活條件極差；很多人白天在餐廳工作，晚上就把餐桌當床睡，過著連床都沒有的生活，只要一有空，最好的消磨就是賭博。但只要沒發生大事，美國政府也就睜隻眼、閉隻眼，不大干涉。

當時的中國城還有一個特色，就是葬儀社特別多。因為這些移民們都希望過世後可以落葉歸根，尤其是那些偷渡的打工者。因此他們死後並不於當地下葬，而是暫放在葬儀社的棺材裡，等著運回故鄉入土。

■

035

朱鈞非常清楚唐人街的問題，但這與〈清明上河圖〉的景象僅是一線之隔。

他認為，透過設計，能讓唐人街的功能更加完善，使社區空間更像一個家，進而突破現況瓶頸。森林，不是零星幾棵樹就能成就森林，而是由最小的食物鏈到最大的生物鏈交織其中，才能形成一座森林；同理而言，完整的社區機能也不是幾棟房子放在一起就能成型，必須要有人與人之間的連結、區塊與功能的完善，才能促使整座社區既保有生命力，又能發揮其效益。

帶著這樣的信念，朱鈞找了幾座荒廢的空地與空房進行嘗試。在他的規劃裡，公共空間或建物必須與住宅功能融合，因此一樓可以維持店家功能，也可以部分作為養老院，讓年邁的移工能有舒適的生活條件，而不是只能窘迫地躺在棺材裡等著回鄉。二樓是餐廳與辦公室，再往上就是住宅。當時中國城內普遍沒有衛浴設備，這個問題也是朱鈞設計裡被重視的一環，於是三樓以上的住

宅皆規劃有公共衛浴設備，頂樓也可作為交誼空間。

朱鈞認為，房子（house）是身體居住之處，家（home）是心靈的棲息之所，房屋並不能直接與家劃上等號。但若能讓心靈滿足，那麼房子就是家；家也不再侷限於單一的房子之內，從房屋到社區都可視為一個整體，即是「家」（housing）的概念。也就是說，一間房子可以是一個家，一條街也能是一個家，又或者是學校、工廠、城市等人造設施，乃至於海邊、森林等自然環境，任何空間只要能讓人們的心靈獲得滿足，都可以被當成是自己的家。

■

街道上採買的人群、漫步的人群、談天的人群，以及充滿玩耍的孩童……裡頭自然會孕育出一個秩序與結構，這是朱鈞對於唐人街社區空間的想像和期

037

待。即便是在當時的美國，這依然是很另類的空間規劃思維，並不在主流的價值中。他之所以勇於堅持，還有另一個期待。

唐人街並沒有學校這類教育環境，只有商家與餐廳，很多美國人來逛唐人街，會把這裡當成一種獵奇的異國空間，嚐嚐美食、購買紀念品之外，唐人街無法呈現出更多的內涵。朱鈞希望到此一遊的外國人能對中國文化有更深層的感受，所以也設計了一座社區紀念堂，牆上可以刻下在近代革命中犧牲的烈士姓名，讓外國人到了中國城就能一窺中國歷史，也會知道中國與美國之間的關係。

朱鈞並未設計出一座雄偉的博物館建築，他只是利用空屋規劃出一間小小的紀念堂，在空間裡營造歷史感，讓人走進這座空間，就彷彿進入了時光隧道。

不過，作為一份碩士論文，朱鈞的設計還得面臨評審委員的審查。他的想

法只有拉巴度教授能夠接受，其他教授多少會提出質疑，認為朱鈞的思考與設計並不可行。朱鈞沒有退讓，他堅定地告訴教授們：「除非你們對社區背景很了解，不然你沒辦法了解我要做的東西。」

當然，結局是朱鈞順利地取得碩士學位，從普林斯頓大學畢業了。

建築師的援助弱勢之路

畢業後，朱鈞與愛情長跑多年的嚴斯復於一九六五年結婚，兩人育有一子一女，這個小家庭也在一九六七年從俄亥俄州哥倫布市搬遷到紐約。居住在俄亥俄州的短短兩年期間，朱鈞三度獲得俄亥俄州建築師協會（AIA Ohio Chapters）設計獎。到了紐約後，三十一歲的朱鈞更取得副教授資格，除了一邊在普瑞特藝術學院（Pratt Institute）及市府大學（The City College of New York,

CCNY）建築系教書，同時也和幾位志同道合的年輕建築師成立「建築師社區服務中心」（Architect Technical Assistance Center），為貧困地區提供建築設計及規劃的服務。

當初，碩士論文著墨的地點是紐約市的唐人街，被審查教授質疑「不切實際」；這回，朱鈞真的搬到紐約生活與工作，也開始與紐約市裡的貧民窟接觸。他與一同創立建築師社區服務中心的夥伴們都有一個共同目標——希望透過改造空間，讓貧民窟的生活更有尊嚴。

朱鈞想要實現為弱勢服務的理想之路，過程中經歷了不少挑戰，有的想法因為主客觀因素無法實踐，有的則是在多年之後才間接看到開花結果。如阿姆斯壯社區托育中心（Louis Armstrong Memorial Daycare Center），便是值得一談的案例。

紐約時期的朱鈞。

■

二〇一〇年，台灣曾大張旗鼓地推行「合宜住宅」政策，由政府提供土地，低價賣給建商，希望使房價控制在「合宜價位」，讓中低收入家庭也有購屋的機會，同時減緩狂飆不止的房價；後來爆發弊案，不僅未讓弱勢家庭受惠，房價不降反漲，讓合宜住宅的名號蒙上一層灰，政府也就不再推動這個政策。

朱鈞對合宜住宅政策非常有感，因為早在五十年前，當他熱切投入改善美國弱勢族群的居住權問題時，就很清楚地看到政治、社會與經濟之間的角力，這不只是建商的問題，也牽涉到權力與資源分配的利害關係。

一九六〇年代末期，紐約州政府在各方的壓力下立法通過，決定發行價值一億美金的州政府公債，作為設立社區中心之建築費用。當時，皇后區的爵士

音樂家路易斯‧阿姆斯壯（Louis Armstrong）生前居住的鄰里有一塊閒置空地，該區居民以中產階級的黑人為主；當地居民覺得可以利用這塊空地做點什麼，但並沒有具體的想法，於是邀請經常在社區往返的朱鈞來設計規劃。

這塊基地的面積，寬約八公尺，長約二十至三十公尺。經過討論，當地居民與朱鈞有了初步共識，認為可以朝向「托兒所」的方向來規劃，提供單親媽媽安心托育的空間，讓她們能夠無後顧之憂地出門工作。

朱鈞很用心地畫好草圖，並以紙板做好模型。然而令人惋惜的是，這樣的美意最終並沒能實踐。

州政府發行公債後，要求申請的社團必須證明有獨立經營能力，換言之，托兒所必須財務獨立、自負盈虧。這項法令規定設下了一套門檻，讓社會福利

043

阿姆斯壯社區托育中心
Louis Armstrong Memorial Daycare Center

　　整個建築體規劃為四層樓空間，除了辦公室外，有足足兩層都作為托兒使用，每層樓有四間教室，每間教室都能睡覺、吃飯、上課、遊戲，確保幼兒有足夠的活動空間，即使媽媽來陪伴也沒問題。單親媽媽自己帶小孩，已備感壓力，加上單親媽媽大多是弱勢，居住條件可能不會太好，若托兒的空間又像是一般生硬冰冷的教室，會更難讓人放鬆。朱鈞很貼心地為這些單親媽媽考慮到其困境，不論是送完孩子、馬上就要去上班的職場女性，還是可以留下來一起陪伴孩子的家庭主婦，她們需要的都是一個「家」的空間感，而非單調蒼白的學校教室。因此兩層樓中有超過一半的比例都設計為遊戲室，除了幼兒可以玩耍，也便於單親媽媽一對一照顧自己的孩子，讓他們就像待在家裡一樣溫暖自在。

103 Street

Main Levels

阿姆斯壯社區托育中心　底層平面圖

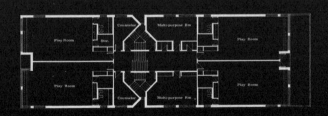

Upper Levels

樓層平面圖

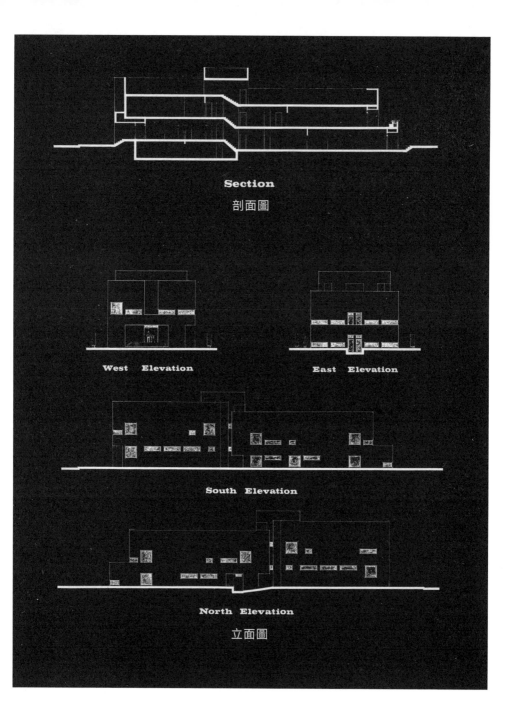

Section

剖面圖

West Elevation

East Elevation

South Elevation

North Elevation

立面圖

政策的美意大打折扣；再加上社區中某些活躍分子以維持兒童福利為名，卻強勢要求每名保母最多僅能照顧三、四名幼兒，且須提供每日三班制的服務，高額的人事成本也加劇了營運的困難。看似能照顧幼童的完美理念，卻困在實務的推動，致使托兒計畫遲遲無法推進。三年後，因沒有任何進展，不得不取消阿姆斯壯社區托育中心的建造計畫。

不僅阿姆斯壯社區如此，事實上，經過十幾年後，紐約州政府這項公債計畫的結果，是連一間社區中心都沒蓋成。

與朱鈞熟識、當年也在紐約活躍的建築師趙夢琳這麼評論：「州政府的政治人物早已料到最後必定一無所成，當年通過公債，只是在政治層面上做了一次漂亮的公關而已。」

對於已經做好模型、畫好設計圖的朱鈞來說，這次的經驗不免教人失落。

至今，朱鈞翻起五十年前那些做成明信片大小的手稿，還能清楚說出當時設計的概念。這是年輕時的朱鈞離開校園後，與現實磕磕碰碰的磨合歷程之開端。

朱鈞開始明白，身為建築師與設計者，想法不見得能夠順利地被實現。

成事不必在我的朱鈞思維

即便遭遇到路易斯・阿姆斯壯社區的挫敗，朱鈞並未動搖、放棄理想。他依舊在可能的機會中，努力落實對社區的關懷。

看著他翻閱《集體創造性的行動：二十五號的排屋計畫》（Collective Row House: Project Row Houses at 25）這本書時，曾面露欣慰之色。原本以為這是他

《集體創造性的行動》書封。

親手完成的作品，才會看得這麼開心，事實卻不然。「排屋計畫」（Project Row Houses）也是歷經波折、等待多年、接續換手後才有的成果。

《集體創造性的行動》的作者雷恩・丹尼斯（Ryan N. Dennis）是排屋計畫的策展人與活動總監。他從一九九二年開始，便記錄排屋改造的工程，書中一路從買地、設計、建造、使用、舉辦活動娓娓道來，直到二〇一七年為止，總共歷時二十五年。

排屋計畫的打造地點是休士頓的「第三選區」（Third Ward Community），也是歷史悠久的非裔美國人社區。社居內的住屋建於二十世紀的三〇年代，主要是租給在市區富裕的白人家庭幫傭的黑人居住。每棟約四十平方公尺，面積

很小，但頗有特色。屋頂為鐵皮材質，外牆全部漆白，每戶沿街有前廊，可供夏天乘涼或平時讓鄰里交流的空間。

到了八〇年代末，這些建物已顯得老舊不堪，亟須重新打造規劃。當時聯邦政府設有社區重整基金（Community Redevelopment Fund, CRF），提供社區重整使用；其中一項補助是鼓勵私人進入衰退的老社區參與重整或重建，政府可給予無息貸款，條件是必須以低廉的租金出租給弱勢者使用。朱鈞認為政府立意良善，因此選擇了排屋作為重建標的，他向聯邦政府貸款四十萬美元，二十年免息，開始著手重建排屋老社區。

怎料，就在進行老屋改造之際，政策因為人事更迭而整個大轉彎，無法批准朱鈞的貸款，原本開出來的政策支票瞬間化為烏有。排屋的整體狀況已非朱鈞能以一人之力應對，實難繼續原本的規劃。朱鈞在一九九一年返台後，每個

月光是為了支付這些空房的水電費，就得耗上約五千元美金。因為資金無法持續空轉下去，老排屋只得擱置，任憑荒廢。原有住戶早已搬遷一空，該區日漸被毒販強占，連浴廁的鑄鐵水管也被拆下盜賣，形成治安隱憂，最後只得封屋。市政府還以危險房屋為由，強制拆除七、八棟，因此後來的排屋僅剩三十棟，而人在台灣的朱鈞並未獲得相關通知。

■

直到一九九三年，人在台灣的朱鈞突然接到黑人藝術家瑞克‧羅威（Rick Lowe）的越洋電話，他向朱鈞表達想要承租這三十棟建築的意願，他想把社區改為藝術村，建立社區藝術中心。由於當時朱鈞還背負約十萬美元的貸款，因此他提議，若羅威能負擔這筆尾款，他就讓渡所有房屋權。兩人很快談妥。

用藝術蛻變的排屋計畫
Project Row Houses

　　原先在朱鈞的規劃中，休士頓的第三選區是期望透過都更，來照顧弱勢者的居住需求。後來羅威接手，著手設計為藝術村，把整排屋子修繕改建，並賦予每一間屋子不同的設計，供藝術家進駐活化使用。

　　羅威的規劃是，整條街廓的第一幢屋子作為行政辦公之用，其它九幢規劃為展場空間，沿後街各棟是藝術家工作室及美術教室，被拆除建物的空地則作為停車場。另外半條街廓的前半部五戶，作為收留單親家庭、仍具有家庭結構的臨時庇護所；後半部設置托兒所，被拆除的部分就當作托兒所的室外活動空間。

　　戶外的寬敞空間擺設各種不同的裝置藝術，人人都可以在其中找到自己喜歡的角落享受。透過如此生活化的空間設計，藝術不再高不可攀，而是在生活中布滿了樂趣。即使設計不是出自朱鈞之手，但美好的成果也讓他與有榮焉。

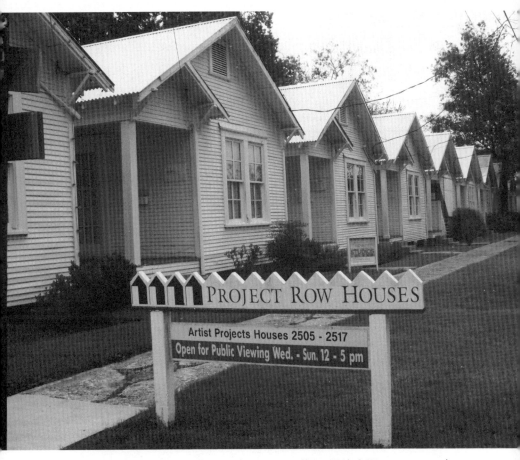

位於休士頓第三選區的排屋。（Hourick ／攝；圖片來源：CC BY 3.0）

有過紐約阿姆斯壯社區托育中心、休士頓第三選區排屋計畫等合作失敗經驗的朱鈞，對於「不要仰賴政府做事」有很深的體會。因此，朱鈞建議羅威，不要向政府申請補助，而是改向企業徵募假日志工，避免經費中斷就動彈不得的窘境。

「你如果要靠政府做事，就會遇到這樣的問題。」羅威接受了朱鈞的建言，因而整個「藝術中心」的打造過程是以徵求志工的方式進行。每到週末，便由志工們投入工作行列，興建過程所需的建材、工程、水電、人力等，都來自民間各方的資源支持。最後他們齊心完成了這項龐大的計畫，是里程碑，也成了一種典範。

改建後的排屋皆由企業機構認養，駐村藝術家不用交房租，租期半年到一年。其中還有一些空間改造為受虐婦女收容所，收容所裡放置的家具均由當地居民提供；也規劃幼兒園，讓單親媽媽外出工作時，能有托育孩子的空間。

雖然排屋計畫最終並非出自朱鈞的設計，但其改建方向與朱鈞的理想不謀

而合。因此，相對於之前留下遺憾的阿姆斯壯社區托育中心，轉手後的第三選區排屋計畫可以說是體現了朱鈞最早所秉持的多樣性社會功能之居住理念。當初放手讓羅威去做，朱鈞認為是相當正確的決定。

休士頓的第三選區是由民間自發性的力量展現出來的社區改建成果，其巨大的成功短短幾年內便轟動全美，一九九七年獲得魯迪・布魯納城市卓越獎（The Rudy Bruner Award for Urban Excellence, RBA）■銀獎。事後證明，朱鈞給羅威的建議——不拿政府的錢、發動民間資源匯集——這套做法是明智的，該計畫才有機會跳脫限制，逆轉當時的困境，翻身成為「美國社區藝術中心之典

■ 魯迪・布魯納城市卓越獎：為美國全國性的設計獎項，旨在表彰對美國城市的經濟和社會貢獻出眾的變革性城市場所。該獎項由建築師西蒙・布魯納（Simeon Bruner）於一九八六年創立，透過慶祝、分享鼓舞人心的城市發展故事與創意，促進對建築環境的創新思維。（資料來源：http://www.rudybruneraward.org/winners/?res=project-row-houses）

範」，也吸引不少相關團體慕名而來，希望可以借鏡其經驗。

到現在為止，仍有媒體持續報導，包括美國公共電視網ＰＢＳ、《紐約時報》「藝術與建築」專欄、美國廣播公司的電視節目「早安美國」（Good Morning America, GMA）都訪問過羅威，洛杉磯、鳳凰城皆有社區邀請羅威擔任顧問。洛杉磯美術館還以第三選區社區藝術中心為題策劃展覽，將整個排屋計畫的建構模型放在館內供人參觀。

五十年前，阿姆斯壯計畫受挫；三十年前，休士頓計畫輾轉透過他人，總算有望開花結果。歲月如梭，如今已年過八十的朱鈞，仍舊沒有停擺下心中對多樣性居住空間的理想。或者說，朱鈞住到哪兒，就想改到哪兒。

延伸閱讀

PBS 介紹排屋計畫成果

他現在住的萬華房子不到十坪，比起美國的空間，無異是小巫見大巫，但他仍能在坪數不大、空間狹小的地方體現理想。因為他總是有辦法，靈活且充滿彈性地生活著。

目前他準備將自己的屋子讓出，僅保留一張床的空間，其餘都可以開放給社區使用，包括小朋友可以來玩、老人可以過來一起吃午飯，或是提供藝術大學的學生住宿，專心創作，唯一的條件，是要把完成的藝術品回饋給社區展示使用。

「身為一名建築師，心中都會有理想的社會與環境藍圖，但最後會發現，那些都不是我們所能控制的，因為有太多商業與政治力介入。所以我改變了方向，專注互動藝術，從身邊的環境改善起來。」回想自己為了實踐理想而一路走來，縱有辛酸，但朱鈞述說的語氣，終是無怨無悔的。

延伸閱讀

《紐約時報》介紹
排屋計畫成果

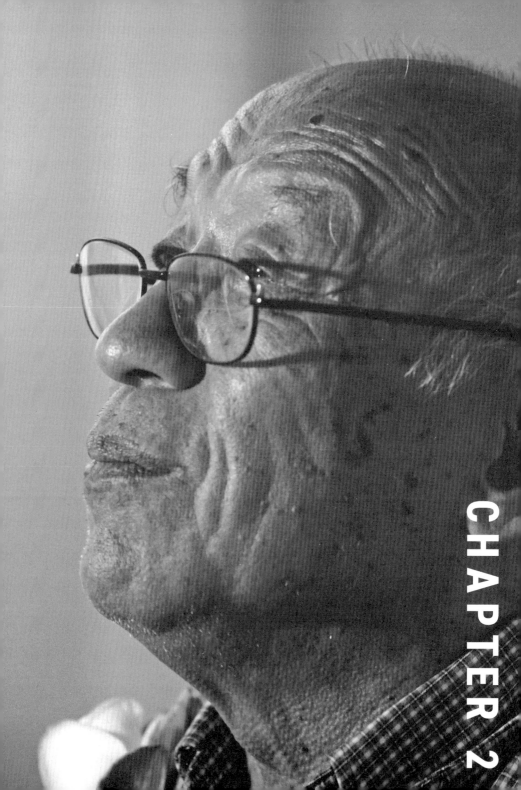

CHAPTER 2

老頑童依舊是
當年的四少爺

◆

我從來不刻意做些什麼，只是讓事情自己發生。

人的一生，若還沒扎扎實實地走過八十個年頭，很難想像回首的滋味；就算不是一直過著顛沛流離的生活，但居住過的環境若遍及數個國家、區域，在不曾停歇的移居中，是否也會有種「何處是我家」的悵然？

問朱鈞，答案是：沒有。

「因為心能滿足的地方，就是家。」

憶起往事，朱鈞沒有感嘆或無奈，他講述的語調始終輕輕柔柔，不時穿插調皮幽默的口吻。他是老頑童，也始終是那個當年的「四少爺」。

生於十里洋場的四少爺

朱鈞待人，總能拿捏恰到好處的距離。每每朋友來訪，他第一句話就是：

「你好不好？」貼心溫暖、不會讓人有壓力，手機世代很難想像這麼簡單老派的問候，怎能如此立刻地走入人心。

當然，這與朱鈞從小的教養環境有關，尤其來自母親。

他生長在一個大家庭裡。朱鈞在家排行老四，上有大哥、兩個姊姊，下有三個弟弟及一個妹妹；「四少爺」的稱呼，是這樣來的。小時候家裡有傭人，但母親從不因此讓孩子在待人處事上有高低之別，對孩子們的生活細節都嚴格地要求；例如家務事，孩子能自己做的就要自己做，不可假手傭人，也不可指使傭人。如果朱鈞對傭人說：「阿姨，幫我倒杯水。」被母親知道了，一定會被唸一頓。

回憶這些往事，朱鈞娓娓道來，倒有點像在說著別人的故事；只有提到因

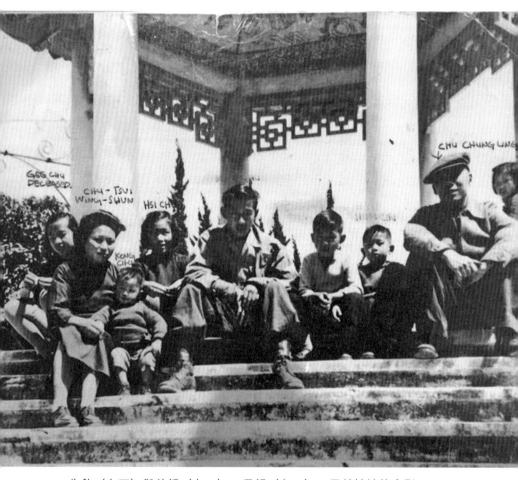

朱鈞（右四）與父親（右二）、母親（左二）、兄弟姊妹的合影。

戰爭的「移動」，以及共產黨逐漸拿下中國的那段過去，他的情緒才會略顯起落。

■■

朱鈞出生於一九三七年，那一年發生了七七事變，中日八年抗戰自此揭開序幕，他走遍世界各地的大江大海人生也因此定了調。

一九三七年夏天，日軍進攻上海，淞滬會戰戰區就在十里洋場上海都會區的租界邊上。當時國民政府調派軍隊進入上海，中日雙方動員的部隊人數超過一百萬人，空軍的飛機、海軍的艦砲、陸軍的坦克充斥整座上海，民房幾乎夷為平地。朱家剛搬入「六家濱」還不到一年的新居，也在淞滬會戰中被炸毀。

會戰發生時，朱鈞還在母親的肚子裡。日本人封鎖黃浦江，無法運送物資到上海市區，朱鈞的父親毅然決然加入「抗日義勇軍」，協助運送物資，守衛上海。那天父親到南火車站押運軍火，母親在家裡很擔心，因為南火車站是日軍轟炸的目標，當時砲火猛烈，南火車站被炸得滿目瘡痍。朱家那時包括祖父、祖母在內，上上下下十幾口人全都掛念著父親的安危。

幸好父親死裡逃生，保住性命，回來時，他身上穿的皮夾克沾滿了血跡，嚇壞了全家人。事後，一家人遷居到上海的法租界地，那件皮夾克像聖物般被朱家保存著。可惜過了好些年，大陸淪陷後，朱家分散各地，那件皮夾克也不知去向。父親也因為這次守衛上海有功，國民黨頒發了榮譽上校的頭銜給他──即使他未曾從軍。

朱鈞不只一次談起父親這段往事，記憶特別深刻。當時他雖還沒出生，也

只是聽著長輩事後回憶，但又彷彿是他自己親眼目睹一切。他感慨地笑了，一言難盡，也百感交集。

「戰爭實在太可怕了！」他搖搖頭說。

父親的榮譽上校究竟象徵什麼？如果沒有戰事，也就不會有榮譽上校；而戰爭也不一定要直接傷害人，才能顯示它的傷害──心理上的驚恐與體力上的折磨，是另一種讓人身心俱疲的壓力源。朱鈞的祖父就是禁不起戰亂的顛沛流離而中風過世，享年五十四歲。

騎哈雷、賞古玩的前衛美學觀

朱鈞的父母原是遠房表兄妹，兩人在一九三一年時由媒人介紹後結婚。父

母親兩家人的特質完全不同，一個經商，一個是書香世家。祖父年輕時與哥哥們一起到上海經商，在德商洋行和英商怡和洋行做事。朱鈞父親雖然也是經商之人，但在美學素養上有其深度。

對於時尚與美學，朱鈞的父親具有獨到的眼光與品味，他開汽車、騎重機、蒐集古董、文物、置產、建花園、搞攝影，並非一般的商人。父親三十歲時，便喜歡上哈雷機車，當時整個上海沒有幾台哈雷機車，多數人根本連「哈雷」都沒聽過，更別說是親眼見到這種外國進口的重型機車了。

不僅如此，父親也曾擁有伯爵和勞力士這類名錶。父親買這些被外人視為昂貴又稀有的舶來品，並不是在炫耀自己，在父親的觀念裡，好東西，又是自己喜歡的，就必須為自己買來使用。至於這幾款名錶，也確實無懼於時間和環境的嚴苛考驗，父親一戴就是好幾年。在那樣動盪的年代裡，生在十里洋場中

的父親引領時尚品味的行事風格，在在令朱鈞難忘。

小時候朱鈞喜歡跟著作買辦的父親賞古玩，父親也會問朱鈞對這些古玩的看法，並帶著朱鈞去淘寶。朱鈞回憶與父親在上海大街小巷尋覓古物的經驗：

「我爸爸把文物、古玩與古董都稱『舊貨』。其實他選的都是精品。他口中的舊貨其實並非是舊貨，也不是去撿便宜。從沒落人家尋得的舊貨，若只以古董來定義，那是把文物看小了。」

朱鈞記得有一次，父親把玩著手上的兩件小古玩，問他：「小弟■，你看這兩樣東西，覺得哪樣比較貴？」以朱鈞當時的年齡，雖然看不出個所以然來，

■ 小弟：是父親對朱鈞的暱稱。因為朱鈞是家中次男，故稱「弟」。父親對五弟的暱稱則為「小小弟」。

聽朱鈞談

「沒有一件是不要的」
的玩賞美學

卻記得父親說的話：「一般人看古董或古玩，一定看它是不是真貨，真貨就很貴。但是，你看古董時，別管它到底是真貨還是假貨，要憑你的感覺。你若喜歡它，覺得它好，它就是好。至於這個古董到底值多少錢，不是最重要的事。」

父親認為，文物的價值不是只考慮真假，最重要的是自己喜歡不喜歡。

「找舊貨，得看的是歷史與人情，好東西就是好東西，若仿品仿得好，那叫作『recreate』，而不是仿。」父親用了一個比喻讓朱鈞明白：「〈清明上河圖〉就有好幾個畫家畫它，每一幅價值都不一樣。你看古物或古董，要憑你對它的感覺，這種感覺是出自你內心的，喜歡它就是喜歡它；不喜歡它，你就是花了再高的價錢，還是不喜歡它。有什麼用？」

父親讓朱鈞了解到，中國的古物、文物不勝其數，古物本身的客觀價值並不是最重要的事；擁有古物的人，是否真心喜愛它，那才是最該在乎的。

又有一回，父親到一間餐廳用餐，看到餐廳裡放置了一件古董，父親一眼便喜歡上。父親問老闆是否肯割愛賣給他，老闆也愛這古董，結果父親買下整間餐廳；得到這件古董後，再將這家餐廳賣回給原主人。餐廳老闆疑惑為什麼把餐廳買下，又按底價賣回，豈知少了那件不賣的古玩；對方覺得賺了一筆，父親得到了他所喜愛的物件，雙方皆大歡喜。

對於父親為了自己所愛的古董而付諸的行動力，朱鈞永生難忘。或許在外人眼裡，覺得父親做這件事真是不可思議，朱鈞卻體會到父親對於所喜愛之物的那份熱情，並且取之有道。

父親鑑賞古物的能力有卓越之處，在朱家的幾個孩子裡，也唯有朱鈞見識到父親對心愛的古物是如何執著。在耳濡目染下，朱鈞也培養出自己獨特的鑑賞力，並奠定了他對「common sense」的定義，他總說：「知識、經驗和智慧

的綜合，再融合成為自己的一部分，成為自己獨具的觀點。」

在上海度過的時光，對於這兩位鑑賞家父子有了傳承的意義，父親的眼光與品味，在有意無意中，培育了朱鈞的美學觀。

沒有錢的價值觀教育

朱鈞的外祖父姓徐，生長於書香門第，清末在庚子賠款後，送了一批中國學生出國深造，外祖父就是這樣當了留學生，前往比利時魯汶大學（Catholic University of Leuven）學習鐵路工程；返國後，外祖父成為交通大學籌備人之一，曾任京滬鐵路上海至徐州路段的總工程師。抗戰期間，外祖父則隨國民政府赴重慶，任隴海鐵路總工程師。身為知識分子的女兒，朱鈞母親對孩子的教育自然有其準則。

比如住在上海時，來家中作客的長輩不少，母親規定朱鈞見到長輩，不論認不認識，都要向對方問安，並且一定要維持彬彬有禮的舉止。這項規矩，每個朱家小孩都必須嚴格遵守，沒有例外。因此待人謙和有禮，成了朱鈞貫徹終生的個人修為。

而母親影響朱鈞最深的地方，是對於金錢的價值觀。朱鈞雖然出生商家，但母親不准孩子以錢財衡量事物。在上海時，即使家境不錯，但母親仍常常強調：「人的一生中，錢並不是最重要的事。」母親也告訴他：「什麼事情覺得重要，你就要早點做好。至於和朋友談到錢，那是會傷和氣的。」

這些母親常對孩子說的話，朱鈞「聽進去」了。別看他小時調皮，但這些話他一直放在心裡，對他日後影響極大。朱鈞在職場闖蕩時，如遇到要和業主議價，他會礙於情面，不好意思開口用合理的角度洽談，畢竟他認為一談到金

錢，就會傷了彼此的情誼。而他也遇過友人向他借錢卻久久不還的經驗，但朱鈞依舊不會向對方追討。正因為母親對他的身教，使他對錢的觀念不像一般人如此執著。

問他，不覺得被占了便宜嗎？他一笑置之。

朱鈞沒有貴公子的習氣，反而承襲了朱家的大器，這也讓他在往後的人生路上，面對人事的應對進退時，往往都以退一步的方式思考，既不與人爭，也不與人多計較。

深植於靈魂的啟蒙建築

抗戰勝利後一年，朱家搬回上海。過程中搬了幾次家，最後選址在英租界

的兆豐新邨，後更名為長寧新邨。

這裡最大的特色就是道路兩旁的梧桐樹，這是法租界留下來的街景，讓上海有著濃厚的異國風情。夏天，躲在梧桐樹蔭下，能遮蔽烈陽；秋天，落葉紛飛，梧桐葉由墨綠漸漸轉為金黃，當陽光從葉縫透下來時，那靈動的光影猶如繽紛的畫作。戰事平息，這些梧桐、街道、巷弄，依舊靜靜地座落原處，見證了一個世紀以來中國的動盪與興衰。

■

父親在抗戰勝利後所購置的兩棟別墅，深深地影響朱鈞，也是他日後踏上建築界的啟蒙因子。分別是一九四六年購入的杭州松木場別墅，以及一九四九年購入的上海西班牙洋房別墅。

朱家雖然是蘇州人，但是父親特別喜歡杭州的庭園式建築與人文景致，因此在抗戰勝利後，生活逐漸回歸正常，朱家的經濟狀況也趨於穩定時，父親在杭州購置了三間房產，包括蝶萊飯店（今香格里拉飯店的一部分），以及位於保叔山後的松木場別墅。松木場別墅鄰近西湖，周圍都是歷史名勝，包括西泠印社、秋瑾墳墓，沿著西湖則有蘇堤、白堤等。

這棟別墅建於抗戰前，屋主還來不及遷入便逃到重慶，後被汪精衛的和平軍占領。當年和平軍占領時，車庫前留有一輛坦克，始終沒人處理，因此在朱家居住的期間，「家中有坦克車」便成了朱鈞腦海中特殊的回憶，他和弟弟小時候常在坦克車上玩躲貓貓遊戲。可惜一家人僅住了三年，隨著國共內戰爆發，別墅便被國民黨占用。

父親購買松木場別墅時，因業主還保留當時的建築設計圖與模型，雖然當

時朱鈞年紀還小，但對於房屋設計圖的印象特別深刻，設計圖就此烙印在他年幼的心中，播下了一顆種子。

松木場別墅是美式風格的房子，由賓州大學畢業的建築師設計。屋子以青磚為主，有點像淡水紅樓，中間是樓梯，兩邊格局對稱，有閣樓，房子前後都有走廊。而原業主保留下的建築模型與透視圖，可以說是啟蒙朱鈞的重要媒介；也因此，賓州大學建築系成為日後朱鈞申請碩士班的學校之一。

別墅面對著竹林、小茶園，還有一座魚池。站在翠綠的竹林中，當微風陣陣吹來，把竹葉吹得沙沙作響，微風中會帶著淡淡的竹葉味。朱鈞最常和五弟玩在一起，兩人從庭院玩到外頭的鐵軌、小溪，永遠都有玩不完的遊戲，也都玩不膩。這種玩不膩的感覺，也直接地反映在朱鈞日後的創作元素裡。

這棟別墅後來被拆掉了，那段無憂歲月的種種，也只能留存在朱鈞的記憶裡。

到了一九四九年，朱鈞父親又在上海購置了一幢西班牙式的花園洋房別墅，由留學愛丁堡的中國建築師所設計，週末時供家人休閒之用。這房子和杭州松木場別墅一樣，對朱鈞也具有啟迪的意義。

上海虹橋別墅外觀是紅瓦白牆，建築有簡潔的西式古典裝飾，紅瓦屋頂錯落有致，形體組合豐富；開窗自由，窗下有窗台；牆面平整，沒有過多裝飾。

■

可慶的是，這幢別墅至今仍存，且於二○一○年被列為歷史建築。

蘇州的庭院，曾是明末清初文人忘卻俗世的避難所；而朱鈞迴繞在庭院中的童年記憶，則是未來的自己在思考建築脈絡時最重要的啟蒙書。對於這樣豐沛的文化資產，他絕非以符號的形式直接挪用，而是將其昇華為一種自然的生活品味。這些珍貴的回憶，都將繼續引領著他繪製出錯落有致、充滿變化的建築設計圖。

園林美學沉澱出的底蘊

夏月荷花初開時，晚含而曉放，芸用小紗囊撮條葉少許，置花心，明早取出，烹天泉水泡之，香韻尤絕。

—— 沈復《浮生六記》

《浮生六記》是朱鈞很喜愛的作品，他說：「沈復的老婆會在夏天晚上荷

花開的時候，把茶葉放在荷花心裡，隔天早上再從花裡拿出來泡茶，如此就借來了荷花的香味……用上海話說，這就是「窮開心」啊。

經過多年的沉澱與思考，他對蘇州庭院所下的定義是：「在文人的庭院裡，空間不受空間的限制，時間不受時間的限制。」（Space without limit of Space, Time without limit of Time.）也說：「要明白蘇州庭園，就讀《浮生六記》對滄浪亭的描寫。這些不是直接說的，都是隱喻。」

若夫園亭樓閣，套室迴廊，疊石成山，栽花取勢，又在大中見小，小中見大，虛中有實，實中有虛，或藏或露，或淺或深。不僅在「周、回、曲、折」四字，又不在地廣石多徒煩工費。或掘地堆土成山，間以塊石，雜以花草，籬用梅編，牆以藤引，則無山而成山矣。大中見小者，散漫處植易長之竹，編易茂之梅以屏之。小中見大者，窄院之牆宜凹凸其形，飾以綠色，引以藤蔓；嵌大石，鑿

字作碑記形；推窗如臨石壁，便覺峻峭無窮。虛中有實者，或山窮水盡處，一折而豁然開朗；或軒閣設廚處，一開而可通別院。實中有虛者，開門於不通之院，映以竹石，如有實無也；設矮欄於牆頭，如上有月台而實虛也。貧士屋少人多，當仿吾鄉太平船後梢之位置，再加轉移。其間台級為床，前後借湊，可作三榻，間以板而裱以紙，則前後上下皆越絕，譬之如行長路，即不覺其窄矣。

余夫婦喬寓揚州時，曾仿此法，屋僅兩椽，上下臥室、廚灶、客座皆越絕而綽然有餘。芸曾笑曰：「位置雖精，終非富貴家氣象也。」是誠然歟？

——沈復《浮生六記》

「蘇州園林的窗，是用磚砌成的。你從這一頭，可以看見那一頭。」在朱鈞的思考裡，中國園林建築的精神，不是符號式的廟堂屋頂、瓦片、窗花，也不是傳統園林常見的山石流水，而是隱喻式的借景，在空間裡產生一種遊逛的趣味，時而在開闊的天地裡掩映成趣，時而在轉折的角落裡別有洞天。

079

客廳、餐廳、衛浴、臥房，好多個小格子，朱鈞將這些盒子一一打開，重新組合，堆疊錯落，看似頑皮，實則他將蘇州園林的平面遊逛路徑，結合山水畫前景、中景、遠景的關係，立體化為建築剖面結構，行走俯仰，空間動線與感官視線即可分別展開雙重維度。

以他日後在美國所設計的兩棟私人住宅為例，在 Moure Residence 中，人在二樓房間，可俯瞰一樓客廳；在一樓客廳，可仰視二樓書房，又能望穿餐廳與庭園之景。又如 Harbert Residence，在二樓的小浴室，面庭院側開口引光，與下方一樓餐廳的前廊共享天井的採光與視野，卻又保有完整的私密性。因著空間的維度，人在空間中的時間感呈現了重疊的深度，感官亦是多重的交相作用，從一個空間到另外一個空間，穿透、延伸、轉折、壓縮、放大，時間上便也產生了一種延伸性。

Moure Residence

1975

　外觀潔白的二層別墅,分為主棟、次棟與庭院,主棟為一樓的客餐廳及二樓書房與主臥室,次棟為其他家庭成員的臥房,庭院則設置了游泳池。入口處,一道長廊連接底端通往二樓的樓梯,廊道以半高隔牆與客餐廳隔開,一樓客廳上方未做樓層,維持完整挑高,利用半高牆面及地面高低差與餐廳區域形成區隔。從客廳看過去,半牆是與餐桌一樣高的。踩進去,就知道是不同的空間。從一個空間延伸到另外一個空間,餐廳底部再以鏡面延伸出空間感,視野開闊,絲毫不感覺空洞無聊。由外層層繞進裡層,行走其中,處處是景,有著探索與遊逛的趣味。

　這項一九七五年的設計已具備台灣當今流行的「穿透式手法」,但朱鈞的用意並非意圖使小坪數的空間得以舒朗開闊,而是讓坪數本就寬敞的空間如何在開放的狀態下,能進一步呈現出堆疊、交錯、多重遊逛的趣味。

　朱鈞相當注意光線與空間的關係。在立面的處理上,大門側採取小面積的開窗,導入部分光線;面庭院泳池側光線較弱,則用大面落地窗,可兼顧採光與景觀。在平面的處理上,也融入光線考量,主棟廊道上方開了天井,讓人一走入,便能感受到天井攬入的光,加上整體空間的通透式設計,視野明朗,心境也能豁然。

———————————————— 圖片參見 P.241

Moure Residence　配置圖（含庭院）

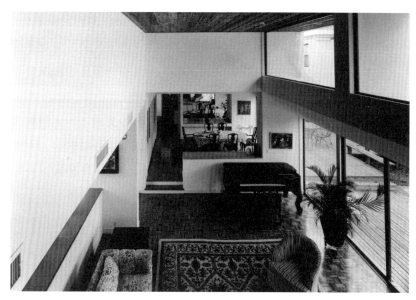

挑高空間的客廳，以半牆的形式與餐廳相連。

upper level

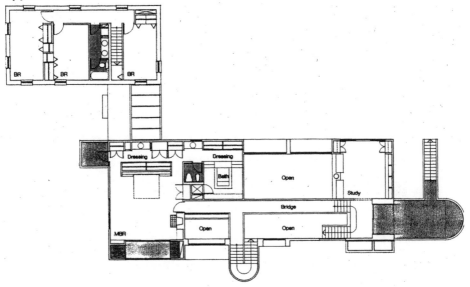

lower level

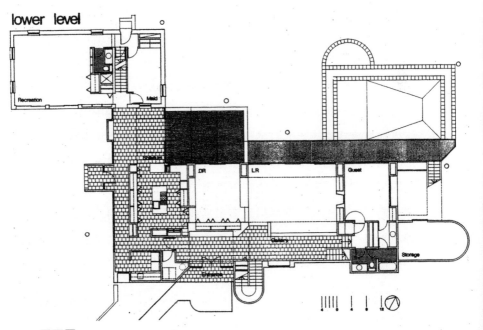

平面圖

083

Harbert Residence

1977

Moure Residence 落成後，Harbert Residence 的屋主看了很喜歡，也邀請朱鈞設計。針對這個案子，朱鈞腦中首先浮現的是衛浴。廁所在二樓，長寬大約一公尺多，樓下是餐廳；把它的牆打開，從廁所可以看到外頭的庭院，感受到樓下的空間。

如果說 Moure Residence 是「虛中有實」的操作，以隔屏造出掩映錯落的層次，那麼 Harbert Residence 是以「實中有虛」的手法，運用中介空間在緊密相接的場域中製造出空白，達到「無用之用，此為大用」的效果。

至於以動線而言，Moure Residence 是以「繞」的寫意筆法，一點一點將空間輪廓描繪出來；而 Harbert Residence 較像是「穿」，從裡面把空間打開。Harbert Residence 的室內隔間以實牆為多，平面看來樸素簡單，行走間卻處處柳暗花明，別有洞天。

關鍵就在於他以中介區域來紓解空間。整體空間的中軸，以一條橫向長廊貫穿，上方打造天井陽光帶，引光入室；靠庭院側則把庭院納入室內平面，像置入了透明的小格子，形成兼具內外性質的中介空間，室內牆面也在平面圖上產生凹凸層次的變化，一進一退，一伸一縮，空間於是有了延伸的深度。運用這些「虛」的透明格，空間裡產生了「洞」的趣味；而浮在透明格上方的二樓空間如書房，則有了「閣」的意味。

────────────────────────────── **圖片參見 P.245**

Harbert Residence　平面圖

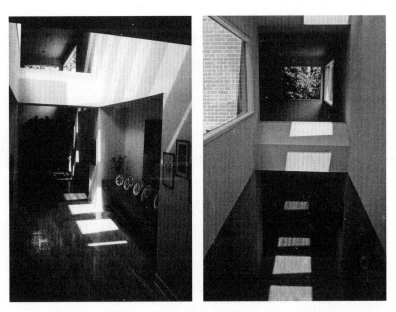

長廊上方設有天井陽光帶，窗格感讓空間產生「洞」的趣味。

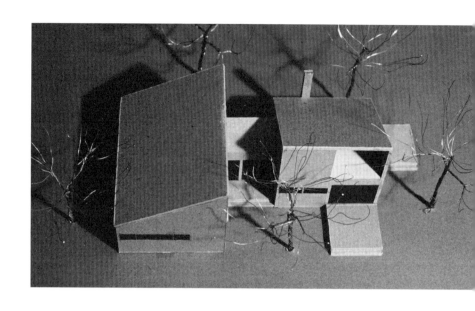

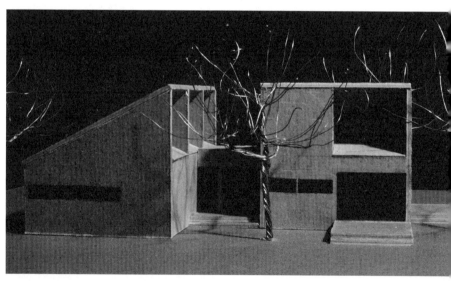

朱鈞製作的 Harbert Residence 模型。

朱鈞並舉蘇州拙政園為例：「一般說香，都說聞香，拙政園卻有個『聽香閣』。還有個『荷香庭』，荷花池其實在另一頭，但是香味來了，所以叫作『荷香庭』。」他以空間的開闔層疊，加上感官多重作用，推拓了時間的框架，朱鈞是這樣將蘇州園林美學貫徹到建築設計裡的。

玩一玩人生這部大書

即使大環境戰亂頻仍，但朱鈞仍有安穩的家庭伴著他的年幼歲月，使他熱愛與人相處，並帶有求知的熱情——朱鈞所閱讀的「書」，不限於手中的紙冊，更來自於跟隨著父親從生活方方面面去體驗、學習到的真實環境，以及母親貫徹始終的嚴謹身教。

朱鈞的物質慾望很低，卻很在乎細節。例如，即使只有他自己一人用餐，

也會把餐桌、餐具都擺得好好的，絕不馬虎將就。這不只證明他一直謹記著母親要求勤儉的家訓，也證明朱鈞跟父親一樣，都是為了自己的美感而生活著，並身體力行著「藝術是態度，而不是形式」的理念。

兒時豐富的成長經驗，造就了朱鈞的靈活。從建築設計到藝術創作，都可以明顯看出朱鈞總是化繁為簡、把設計簡化到單元，再由單元去進行無數的排列組合，裡頭自然有著最豐富的變化。

一如藝術收藏專家趙孝萱所說：

（朱鈞）他追求藝術最純粹的形式，從最簡單的造型元素尋找各種組合的可能，以最簡單的方式來求最大的變化。光看這些特殊的鐵片造型，就已經很吸引人了。但是朱鈞卻說：「這些不是我的作品，這些是我作品的未完成狀態。

我的作品要待不同的來者，在不同的過程中擺放出不同的組合，產生不同的可能性，從而完成思考的啟發。」所以他的作品是要等待不同的觀者來共同完成，以最簡單的東西給人最多的選擇。因此過程才是目的，作品永遠處於「完成」與「未完成」的矛盾中。他說：「我的作品完成的過程就像一場 game。」

——趙孝萱〈不只是空間，更是思維。不只是作品，更是思維的示範〉

如今的老頑童朱鈞，為何得以盡興地「玩」每一場創作，四少爺精彩豐富的童年，便是答案。

聽朱鈞談

朱鈞的擺盤生活美學

CHAPTER 3

横跨半球的
頑童成長錄

▲

好不容易經歷八年抗戰，以為可以開始展開戰後重建、療癒傷痕，沒想到緊接著國民黨與共產黨的矛盾浮上檯面，掀起了更洶湧的暗潮。曾在十里洋場活過一段風華的朱氏家族，被迫拆散在中、港、台三地，朱鈞也被迫推著一步走向人生的未知──或者說，更精彩的人生之旅。畢竟，若沒有大環境的強烈劇變，朱鈞的人生也會少了豐盛的歷練與沉澱。

每每朱鈞娓娓道來這些往事，少有感嘆，問他感受，他最常說的是：「船到橋頭自會轉。」他不像一般人耽溺在回憶裡，而是以淡然的態度，回首這些人生過往。

來不及看上海最後一眼

國共爆發內戰時，朱鈞剛上初中。青春期的朱鈞跟一般調皮的男孩沒兩樣，

貪玩，學業擱在一旁，結果被留級。每每回想起此事，他總笑說是老師喜歡他，於是把他留在班上多念一年書。

中華人民共和國在北京成立，共產黨以鬥爭地主與資本家為核心政策治國，朱鈞的父親因而成了鬥爭的對象。迫於無奈，父親只好先逃亡到香港，母親帶著八個孩子仍留在上海。

一九五二年五月下旬的一個午後，朱鈞正在學校上課，突然老師要朱鈞跟著匆忙跑來學校的傭人回家。朱鈞一踏進家門，客廳裡全擠滿了哥哥、姊姊的朋友，他們是來送別的。這才知道，原來母親早就祕密著手安排讓家人離開上海、移居香港；而那天早上，母親終於收到派出所的放行通知，大哥、二姊、朱鈞和五弟四個人可以離開，但母親、三姊、六弟、七妹、八弟均未獲准，仍得留在上海。

當時朱鈞還沒弄清楚究竟是怎麼一回事，當然也不知道自己將走上想像不到的未來，但他對母親千囑咐萬叮嚀的記憶很深，或許下意識害怕自此之後再也見不到母親，因而把母親臨別的話記得牢牢的：「這是車票和錢，收好，可千萬別丟了。」母親早已買妥了火車票，是下午四點開去廣州的，他們預計到了廣州之後，再經由澳門轉至香港。

那天下午，從學校返家、再趕到火車站，前後不到兩個小時，朱家四個孩子連行李都來不及打包，便匆匆離家。這一踏出家門，都來不及看上海最後一眼，朱鈞就再也沒回過真正的老家。

■

在兵荒馬亂的年代，孩子也得被迫成長。朱家孩子由只不過是個中學生

的大哥為首，帶著弟妹從上海搭火車出發。第二天下午，一路餓著肚子、舟車勞頓的他們終於抵達廣州，好不容易進了旅館，朱鈞反而因略微放鬆而吐了。

他從沒離家這麼遠，也不曾經歷過父母都不在身旁的日子。沒想到，前一天人還在上海，轉瞬間腳下已踏在廣州這片陌生的土地上，離上海老家足足有一千四百多公里遠。

休息了一晚，隔天朱家孩子們轉搭長途車到澳門。由於政局不穩，加上當時的香港還在英國殖民政府的統治下，往返香港，就等同於出入境，因此當時的法令規定，老百姓必須持有「入境證明」才能進入香港。朱家孩子沒有香港的入境證明，若真要到香港找父親，只有偷渡一途。他們只得和其他偷渡到香港的人一起在港口等船。傍晚，天色暗了下來，大夥都擠進了船艙；晚上約莫十點多，汽笛聲響起，大船緩緩駛離港口，駛向海的另一邊。

當時是五月下旬，接近初夏，船艙裡又濕又悶，這群偷渡到香港的人擠在一塊，密閉式的空間裡摻雜了焦躁與不安，汗水與鼻息吸吐的氣味，還有馬達燃煤又濃又重的油味，全混在空氣中，令人作嘔。船程雖需幾個小時，但那近乎窒息的空間卻讓人陷入了沒有盡頭的恐慌。

當清晨的曙光終於從甲板的細縫透了出來，船抵達了新界。不過這滿載偷渡客的船不能靠岸，必須在離岸邊數十公尺處停下，所有人得下船涉水走到岸上。朱家孩子上上岸後，搭上的士，直奔父親位在九龍尖沙咀的住處。

終於見到父親時，大哥低頭看了錶——九點。朱家孩子一路風塵僕僕的辛勞，就在見到父親的那一瞬間，全都煙消雲散。

■

與父親重逢的第一晚，朱鈞睡得香甜。醒後，他睜開眼，回想起不久前，耳邊繚繞的仍是熟悉的蘇州鄉音，又細又柔；可這一會兒工夫，窗外邊傳進來的人聲是廣東話，高亢快速的腔調，全都聽不懂，彷若進入了一個嶄新的國度。

這一切還來不及反應的環境變革，讓朱鈞沒有喘息的空間，他得在微秒瞬間之際，斬斷他的青澀、他的年少，被迫長大、向前挺進，不容片刻遲疑。

父親之所以逃到香港，是因為之前在香港成立了公司，委由叔叔經營，因此這群孩子們見到父親時，如同找到了靠山，有了另一個家。但後來他們才知道，父親的公司早就被叔叔給敗光了。當父親獨自先抵達香港時，一切都已經歸零。

怕不怕？朱鈞回想當時的心情，可能因為年紀還小，也就少了點現實感，家人在一起比什麼都重要，其它事就暫時不在他的憂慮範圍內。環境雖不比在

097

大陸生活時優渥，但父親仍負擔得起孩子們念書的基本需求，因此朱鈞算是順利完成中學學業——雖然換了四所學校。

成大幫的建築雄心

朱鈞參加香港會考，沒有通過，於是他以港澳僑生的身分考取了成功大學建築系，就此與台灣結緣。

入境台灣時，還出了點狀況。境管單位沒有他的入境准許證，以至於延誤他的報到時間。好不容易經過一連串的手續補正，學校卻告訴他：「建築系沒你的名額。」原來，因為他沒準時報到，校方以為他放棄資格而讓別人遞補。

不過，校方仍積極幫朱鈞解決入學問題，最後安排他先就讀水利系，等到大二再轉回建築系，但必須從大一重新讀起，把學分修足。

在成大的日子，朱鈞的成績雖不突出，卻很積極學習。五年的大學生涯中，他一共修了兩百多個學分，且廣泛閱讀、涉獵。比方說，他會到外文系去選修德文、法文，也會選修哲學史、邏輯學，這些學問對於他日後的思考方式、建築設計、乃至藝術創作都有深遠的影響。

不過，也有一些學科被當，像是物理學、微積分，學校針對這些被當的僑生特別開設「補習班」，幫他們加強補救課程後再舉行補考，不過補考分數不論高低，一律都以六十分計算。朱鈞倒一點都不在意分數高低，因為他很清楚自己上課學習不是為了分數，而是為了自己真正的喜好。

成大建築系，是他揮灑一生心力與建構理想的重要根基。除了學業之外，讓朱鈞獲益匪淺的是師生與同學之間的相處。

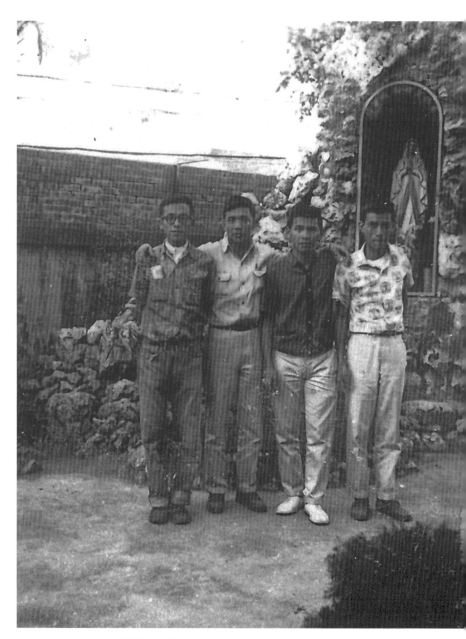

朱鈞（左一）與大學同學合影。

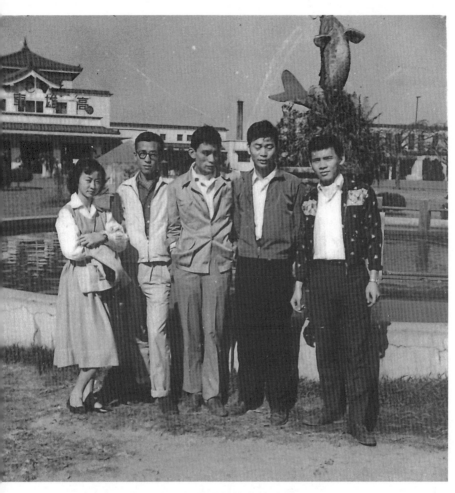

朱鈞（左二）與大學同學於高雄車站前合影。

已故國家文藝獎得主陳邁、影響台灣建築思想教育甚深的漢寶德，以及設計台北一〇一大樓、高雄八五大樓的李祖原等，都是朱鈞成大同門的同學、學長。

同樣來自上海的陳邁，比朱鈞年長，兩人情同手足，相知相交近半世紀。那個物資與資訊都缺乏的年代，同學們之間的互動自然頻繁密切，上課在一起，吃飯在一起，下課回宿舍後，也一起打籃球、討論、做設計。在同學眼中，朱鈞是個點子王，他與陳邁、費宗澄、吳宗鉞、邱啟濤、黃建常六人被譽為「府城六俠」，因為他們經常參加競圖，也是常勝軍，大夥兒用得來的獎金成立基金，租了間房當辦公室，以成大校區如何擴建為題，一起製作畢業設計。

建築系是需要實作的學系，工作時間很長，同學之間的互動緊密。曾經，學長漢寶德主持都柏林大學圖書館競圖，召集學弟們如陳邁、朱鈞、李祖原一

起規劃設計，學長、學弟每天都黏在一起，連過年都沒放假回家，投注工作。

這樣的互動模式一直延續到畢業後、遠赴海外求學，依舊如此。

■

這群成大同窗的緣分也延續到美國。朱鈞從普林斯頓畢業的當年，李祖原接續進入普林斯頓攻讀碩士班；朱鈞畢業後兩年，漢寶德也已從哈佛建築學系碩士班畢業，由於美國各大學建築系只有普林斯頓設有博士學位，所以想攻讀博士的漢寶德便進入普林斯頓讀博士班；儘管在課程修完後，漢寶德因其它考量而決定回台，普林斯頓仍授予其藝術碩士學位。

一九七○年對於成大幫與台灣建築學界最重要的大事，莫過於日本大阪的萬國博覽會。過去，參加萬國博覽會的「中華民國館」設計總被抨擊落伍，當

103

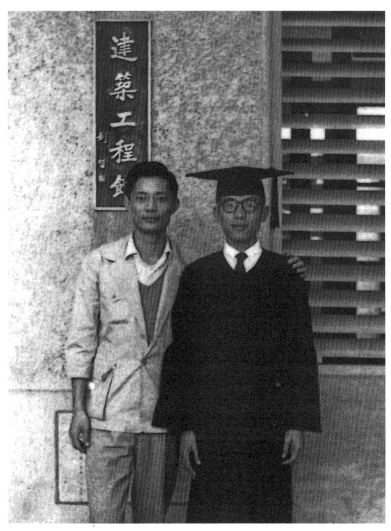

即將由成大畢業的朱鈞（右），於建築工程館前與同窗合影。

年的主辦單位外交部便希望在這一屆的大阪萬博會中以革新的方式呈現，於是在一九六八年舉辦公開競圖。當時，成大幫的同窗幾乎都在美國，知道這個訊息後，便由人在紐約的費宗澄為號召，聚集波士頓的陳邁、白瑾、李祖原、熊起煒、華昌宜等人，決定參加萬博競圖，並邀請同樣人在紐約的朱鈞加入。回憶起這段往事，朱鈞特別強調：「我當時只是受同窗邀請，給予意見，並沒有真正參與。」

當時台灣政府非常希望力邀建築大師貝聿銘操刀設計，一改過去為人所詬病的陳舊之感，但貝聿銘婉拒，只答應擔任競圖的評選委員。這個匯聚了當年台灣年輕建築設計師的競圖團隊，最後在貝聿銘等評委的肯定下，奪得首獎。

然而，台灣政府仍不放棄與貝聿銘合作，貝聿銘便在紐約事務所內，「面試」這群成大幫，七人一起到貝聿銘紐約的事務所開會，最後七人決定由李祖原與朱鈞代表團隊，與貝聿銘事務所合作中華民國館的設計。不過，後來朱鈞因自

身在紐約工作，無法返台，並未加入貝聿銘主導的設計團隊。最後是由李祖原和當時任職於貝聿銘事務所的彭蔭宣重新做設計。

由於這段插曲，最終參與萬博會的館舍呈現的是貝聿銘事務所的設計，而非成大幫競圖首獎的作品。回想起這一段往事，朱鈞非常肯定整個台灣建築圈的努力，但也淡淡地說：「那與我無關。」

對他來說，設計是為了呈現自己很直覺的觀察與感受，從競圖、參賽到留學，都不是刻意經營規劃的，他總說：「機遇來了，剛好碰上而已。」

■

在成大就學期間，朱鈞為了生活費，分別在系上與教會打工，從而得知神

父想在成大附近蓋一座活動中心。於是一九六一年暑假期間，他主動提案設計的「天主教學生活動中心」被採用，這在當時的建築領域裡堪稱異數，極少有學生的作品在畢業前能被肯定，顯見他的才華很早便嶄露頭角。

台南天主教學生活動中心位於成功大學旁的大學路二十二巷內。一九五○年代，比利時籍的神父賈彥文來台南購置這筆土地，並籌建教會；而朱鈞在建築系念了幾年，相當期待能夠在實務上應用所學，他說：「我自告奮用，當成是一個挑戰。」賈神父也信任他，他因而攬下整個設計案，設計圖全都由他親手繪製。

朱鈞拿著這份設計案，申請賓州大學與普林斯頓大學建築系研究所，他的彈性空間思維受兩間名校青睞，都獲得錄取。不過，賓州大學只提供免學費，而普林斯頓不僅免學費，還提供獎學金，這對當時仍是個窮小子的朱鈞來說，

台南天主教學生活動中心

　　朱鈞採取側面中段入口、內部彈性隔間、空間機能疊加等靈活的設計手法，解決了單面臨路致使面寬受限的問題，以及空間不足的不利條件，使本案在有限的預算下得以實施。

　　這棟建物門面偏窄，內部深長，若以活動中心的使用功能來看，並不夠寬敞，但空間本是以教會活動為核心，學生活動則在教會空檔之餘運用。從使用者的角度思考，朱鈞決定以使用的優先順序來規劃，採取側面中段入口，將樓梯放在側邊，不占用室內活動空間，樓梯直接導入二樓中間的位置，作為區隔；內部空間以彈性隔間的方式，區分為活動空間與教會場地，若教會人多，活動中心即可挪作使用。如此一來，不僅空間能夠靈活地使用，原本的限制也因朱鈞的設計而轉變為特色。

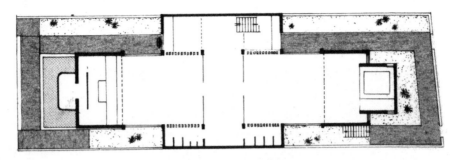

台南天主教學生活動中心　底層平面圖

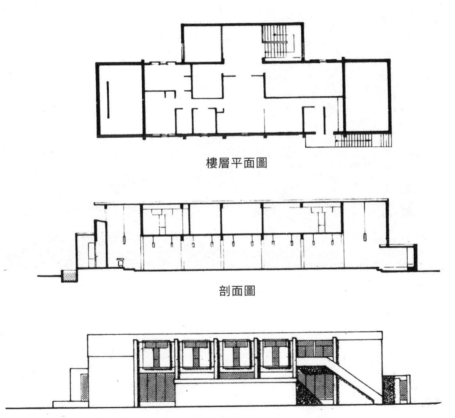

樓層平面圖

剖面圖

南向立面圖

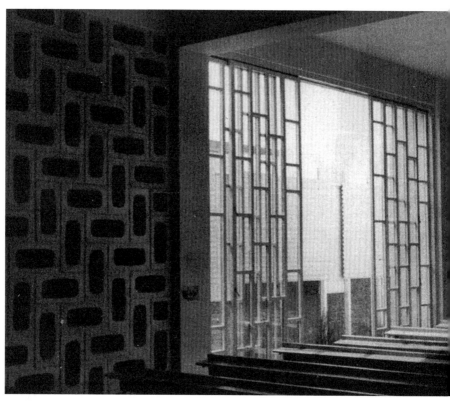

活動中心的教堂空間。左側為空心磚牆面，右側為通往庭院的竹製拉門。

1		3
2		

1. 活動中心外觀。
2. 交誼室陳設。
3. 樓梯通道。

無疑是最棒的選擇。這是他人生學習階段中很重要的一站，正式翻開他在建築領域中的專業新章。

後來，因為朱鈞要前往普林斯頓大學深造，工作後續包括施工圖、發包、監造，都委由陳邁執行。陳邁不負所托，白天監工、晚上畫圖，將朱鈞的設計落實得相當完備，也因其態度盡責，深受教授肯定，奠定了日後赴瑞士蘇黎世理工學院深造的基礎。儘管陳邁後來因為語言問題，沒能在瑞士完成學位，不過他決定到波士頓就讀麻省理工學院時，二十餘箱行李也都先寄至朱鈞在紐約的棲身處，兩人又在海外重逢。朱鈞和陳邁的好交情長達五十餘年，即使朱鈞在中年時婚姻觸礁，準備返台，也是陳邁率先開口，邀請這位老友進入他的事務所工作。兩人的情誼幾乎比家人還親。

這座活動中心經由朱鈞與陳邁兩人先後接力完成，打造至今已逾一甲子。

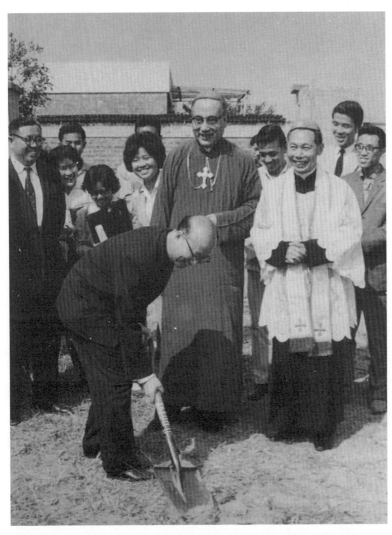

活動中心舉行動土儀式。立於中央者為樞機主教于斌，持鏟者為賈神父，朱鈞（右一）也在現場參與。

近年由於建物老舊，需要整修，朱鈞還捐了二百五十萬元，贊助修繕工程。

■

朱鈞的求學階段中，還有一個溫暖的小插曲，讓他永生難忘。那時他還是個窮小子，連要報名申請美國大學都有困難，系上的葉樹源教授疼惜朱鈞的才華，拿出存摺，讓朱鈞自己去郵局領錢，他才因此順利寄出申請書。若非葉樹源的慷慨解囊，而且充分信任自己的學生，不然朱鈞可能就此與普林斯頓大學錯身而過。

葉樹源讓學生自己去領錢的這個決定，深深影響朱鈞往後的人生。從那時起，原本就有謹記母親家訓的朱鈞，對於錢財又更加豁達了。「錢嘛，生不帶來、死不帶去。如果有人要跟我借錢，我就借。我希望能夠隨時回饋社會。」如果

年輕人在工作上有需要，朱鈞會直接伸出援手，沒有第二句話。即使偶爾遇到有人故意占便宜，朱鈞也是一笑置之，始終不因此改變達觀知命的態度。

在眾多因緣的促成下，朱鈞成為台灣赴普林斯頓大學建築系留學的第一人。

女婿與丈人的知心對話錄

朱鈞與前妻嚴斯復，是成大同系的學長與學妹的關係，兩人在一次舞會中成為舞伴，進而交往。當時大家對僑生的印象，都以為他們愛玩、不認真求學，因此，嚴家當時並不贊成兩人交往。後來，嚴家舉家移民新加坡，嚴斯復被送去美國念書，朱嚴兩人只好分手。直到朱鈞獲得普林斯頓大學全額獎學金後，嚴斯復的父親嚴演存才一改對朱鈞的態度，認為這小子是真的有前途，並非紈褲子弟，於是派人關心朱鈞前往美國深造的細節，並主動提供協助，包括提供

生活所需的費用。

這無疑是一場及時雨。普林斯頓的生活因為有獎學金支應，並不成問題，但飛去美國的旅費，朱鈞正苦於沒有著落。有了長輩嚴演存的這份心，幫助朱鈞解決了機票與旅費的問題。不過嚴演存有一個條件，就是要朱鈞到美國後，找嚴斯復復和。嚴演存的心思，已經相當明白了。後來朱鈞果然不負期望，成為嚴演存的乘龍快婿。

■

嚴演存對於朱鈞的一生，也有極大的影響。嚴演存是江蘇人，留學德國，攻讀化工博士，一九三九年返國協助抗戰。一九四五年抗戰勝利後，台灣從日本手中回歸中華民國，嚴演存來台協助政府接收日人遺留的化工產業，替台灣

的化工產業規劃遠景，包括協助成立台肥、把ＰＶＣ引進台塑等，因此有「台灣化工之父」的美譽。後因舉家移民美國，便淡出台灣的企業界。嚴演存在美國史丹佛大學擔任客座教授，後來又進入史丹佛大學研究所工作，直至退休前，都致力於教學研究。在朱鈞的記憶裡，岳父也相當關注中國貧困地區的教育，先後募款四十五萬人民幣，在陝西銅川與四川敘永等地區建立三所希望小學。

嚴演存有個堂妹夫劉文進，也住在美國，兩家感情不錯，經常往來。劉文進慶祝九十歲大壽時，兒女們為表孝心，原本想租個豪華大酒店，為父親慶祝一番。後來被嚴演存知道，嚴對劉的子女們勸說了一番。他跟這些晚輩溝通：

「像設宴祝壽這種事，大吃大喝一餐也就這麼過了，不如把這些錢捐出來，建所希望小學，其實就是子女對我們這種老人家最大的孝心了。」劉的子女們聽了很感動，大家一起拿出十萬人民幣，在陝西華縣杏林鎮建了一所希望小學，這所小學便以「文進」命名。後來有朋友在美國見到嚴演存，提起這事，嚴打

趣地說：「這所小學是從人家嘴巴裡『掏』出來的。」

嚴演存這份大器助人的心，是繼雙親、恩師葉樹源之後，另一個影響朱鈞處世態度的人。而嚴演存也始終愛惜朱鈞的才華，即使後來朱鈞與女兒離異，嚴演存對女婿仍不改關懷之心。

被自由解放的一瞬間

普林斯頓大學建築系的規模並不大，當時連研究所在內，不超過六十名學生。由於系所隸屬於藝術與考古學院（Department of Art and Archaeology），因此不同於一般建築系多以專業訓練為主，普林斯頓大學是以人文思考為核心價值，校風非常自由。

在普林斯頓就讀的兩年裡，對朱鈞影響最大的不是建築學的表層知識，而是思考方式。而讓朱鈞的思考產生撞擊的，非拉巴度教授莫屬。尚‧拉巴度是法國籍建築師，一九二六年榮獲歷史悠久、代表法國傳統建築學院教育最高榮譽的羅馬大獎（Prix de Rome）■，於一九二八年開始在普林斯頓大學任教。他

■ 尚‧拉巴度：拉巴度移居美國、任教於普林斯頓大學建築系前，曾擔任過古巴哈瓦那的城市規劃顧問、西班牙小鎮卡斯蒂列哈德古斯曼（Castilleja de Guzmán）的副建築師與副景觀設計師。一九三九年，他出任紐約世界博覽會設計委員會顧問一職，設計出以水、光、聲音來展現的噴泉；一九五三年，他成為羅馬美國學院（American Academy in Rome）研究員協會的成員。拉巴度一生雖以建築教育為職志，但其設計作品曾獲得多項大獎，包括一九二五年法國藝術家協會獎章（the medal of the Societe des Artiste Francais）、一九二六年羅馬大獎（the Premier Second Grand Prix de Rome）等。其中以羅馬大獎最為困難；此獎創立於一六六三年、法國路易十四統治時期，最初為畫家與雕塑家而設，一七二○年，開始由皇家建築學院頒發建築獎。此獎的困難度在於，參賽學生必須在沒有任何參考資料的前提下，隻身在封閉空間中獨力繪製草圖，完成單位指定的主題設計。最終的獲獎者，可以前往麥第奇別墅（Villa Medici）留學三到五年。是歐洲相當知名、受人重視的榮譽獎項。（資料來源：https://en.wikipedia.org/wiki/Prix_de_Rome、https://www.americanbuildings.org/pab/app/ar_display.cfm/144247）

聽朱鈞談

我的恩師尚‧拉巴度

一生設計、建造完成的建築物並不多，他將畢生心力全數奉獻在教育上，並把普林斯頓建築學院發展為美國最傑出的建築學院之一。教育傑出獎（the award for distinction in education）是由美國建築師協會（American Institute of Architects, AIA）和大學建築學院協會（Association of Collegiate Schools of Architecture, ACSA）聯合主辦的重要教育獎項，拉巴度便是首位獲獎者，由此可以看出他真正的貢獻，是培育美國建築學界的英才。拉巴度在普林斯頓任職長達四十餘年，全美大學建築系所約有三十多所，逾半的所長與系主任都是他的學生。

這位教授給了當年剛到美國的朱鈞，一個終生難忘的震撼教育。

拉巴度要求每個學生要做出一個宗教性的設計，任何宗教都可以。身為天主教徒，朱鈞選擇教堂作為設計主題。他原本對自己的設計信心滿滿，積極地把建材、比例、大小、構圖等項目規劃完整後，將提案交給拉巴度，想與老師

討論十字架應該怎麼做、放在哪裡等等。沒想到，拉巴度毫不留情地質疑：「你這種思考方式，對十字架是種汙辱（insult）！」說完，掉頭就走，留下錯愕的朱鈞。拉巴度的思考方式與當時最紅的包浩斯、柯比意完全不同。

大部分同學都不喜歡拉巴度，就是因為他常有這種莫名其妙的話語。但是朱鈞沒有太大反彈，而是陷入了反省：「教授說的是什麼意思？」朱鈞知道拉巴度注重思考甚於設計，因此他讓自己大破大立，放掉原初的設計，重新思考十字架的意義：「十字架是什麼？」、「宗教又有什麼意義？」朱鈞在初中時讀過紀伯倫（Kahlil Gibran）的《先知》（The Prophet）一書，當時就非常喜歡紀伯倫的文字。這回，拉巴度帶給他的哲學思維，讓他重新想起《先知》這本書。書裡提到，人要有勇氣放棄、忘掉所有過去，才能找到過去沒有的東西。

這態度像是個觸機，解開了朱鈞的疑惑，他想：「十字架只是一個形式，背後所要呈現的精神才是核心。」他很快地把設計改以玻璃構成，讓教堂全部透明，

研究所時期的教堂設計

　　幾乎所有教堂一看就知道是教堂，從建築本體的樣貌到十字架，這些象徵早已深植人心。被拉巴度強烈質疑後，朱鈞在設計思考上有了突破性的邏輯：「大部分教堂都是在地面上，那不如我讓教堂沉下去。」也就是教堂在下方，四周都是玻璃牆。他先是運用靈活的樓層間落差作為空間區隔，玻璃建物的入口不是教堂慣有的禮拜空間，而是唱詩班；再透過空間的壓縮，先狹（唱詩班）後廣（教堂），搭配出光線在時序上的變化，隨著人往下移動，視線將由暗到亮。由於座位設置在地面以下，禮拜者坐下時，向外觀看的眼睛會與土地平視，這過程無形中也有了一種滌淨的祥和感。無需十字架，僅需空間與光影，就能呈現出宗教的莊嚴肅穆。

　　朱鈞的教堂設計被建築雜誌《禮儀藝術》（*Liturgical Arts*）看中，發表於一九六三年，這對仍是研究生的他來說，是很大的肯定。該份刊物編輯在〈編輯日記〉上這麼寫著：「我受到老友拉巴度的邀請，參與了『將規模、特徵、表現與多樣性統合於建築中』的評審會議，三度擔任評審委員，我對於學生們的才華非常驚豔。這次看到來自福爾摩沙的朱鈞所設計的教堂，他在普遍性的教堂設計意象中，將民族特徵與思維彰顯於上，並且展現出屬於年輕華人教徒才會有的特色。」編輯認為，這是朱鈞將中國特色與西方技術融合的獨特設計。

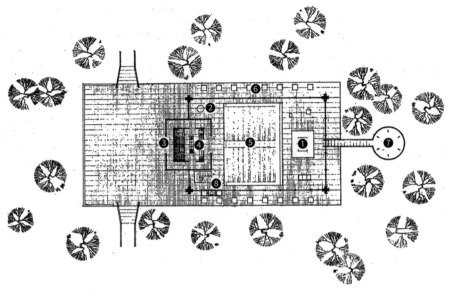

朱鈞研究所時期的教堂設計　平面圖

在此設計中，朝拜者以迂迴的方式進入，使他為內部的榮耀——「聖所」，做好準備。圖中設施分別為：

1. 祭壇和聖所　2. 洗禮前　3. 入口　4. 衣帽間或衣櫃
5. 中殿　6. 水盆　7. 聖器室　8. 懺悔室

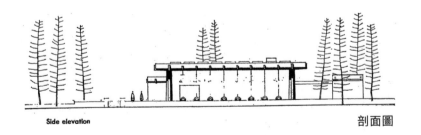

Side elevation　　　　　　　　　　　　　　　　剖面圖

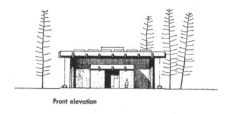
Front elevation

Water basin

立面圖

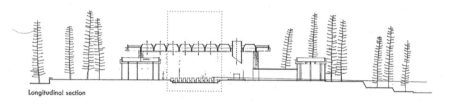
Longitudinal section

剖面圖。中殿略微凹陷，以開放的設計營造出封閉感。

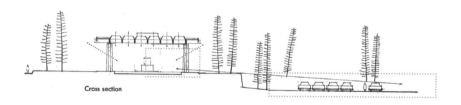
Cross section

剖面圖。將停車位設置在較低的位置，以使視線位於教堂內部會眾的頭頂上方。

且沒有任何一個十字架在裡頭。

拉巴度用嚴厲的方式讓朱鈞明白，建築背後看不見的精神，才是設計者必須理解並且意圖表達的核心。

■

在普林斯頓大學就學期間，朱鈞領有助理獎學金，必須為演講做些準備工作，因此他有機會與許多當代建築師近身接觸，其中，他最推崇影響他至深的路易康（Louis Kahn）。朱鈞認為，路易康的思想非常接近老莊，例如在研究學問上，很少聽到路易康引經據典，他會用心感受事物，再將其轉化為內在的潛意識，然後自在隨性地說出。因此，路易康要求學生不要刻意做一件事，因為刻意會提高自我意識，對於事物的真實面反而無法掌握。朱鈞說，這在現代

聽朱鈞談

作品是反映，而非創造

藝術家之間很容易被理解，例如克林姆（Gustav Klimt）畫中的服裝圖案和保羅・克利（Paul Klee）的異同之處，他們都是經由自我感受來表現，而非盲目地沿襲傳統。「路易康也是用這種方式去思考表現，而不是理論之類的東西。所以拉巴度說，路易康是很有智慧的建築師。」

朱鈞眼裡的路易康，不只是建築師，也是哲學家，透過建築設計，對全世界發揮了很大的影響力。至於對朱鈞的影響，則是理念大過於創作，因為每件東西的價值不在於物體，而是理念本身，換句話說，就是所謂「價格（price）」不等於價值（value）」的概念。

（朱鈞）他對空間的理解深具人文內涵。他認為好的建築必須乘載文化意義，而好的建築師應該能夠深刻地思想。因此，其他人是以理性談建築，但朱鈞卻是以人文觀點來看建築。他的研究畢業論文以「家與房子」為題，就是個

深具人文思考的題目。他描述這個題目說：「眼睛的滿足是美學，身體的滿足是機能，但心靈的滿足在何處？」他認為只要能找到心靈滿足的地方就是家。

所以，他思考的是人與空間的關係，而不是建築的實體本身。他說所有偉大的科學家都不是從理性出發，而是以浪漫的直覺和思維超越理性，然後再用理論去證明想法之正確。因此，朱鈞說理論數學家像藝術家，應用數學家像工程師。

他說自己就像理論數學家一樣，而那正意味著他是以藝術家的態度來完成他的建築作品。

——趙孝萱〈不只是空間，更是思維。不只是作品，更是思維的示範〉

朱鈞的底蘊，不只呈現在自己的作品中，他還救過同窗。當年朱鈞有個同學設計屠宰場，差點兒被拉巴度當掉，朱鈞跟他溝通：「屠宰（slaughter）是

一種奉獻。」如果從奉獻去看，屠宰就成了一種奉獻儀式，若從這一點去思考，設計就會很不一樣。

這位同學後來改了設計，拉巴度看到修改後的圖，跟這位同學說：「你現在才曉得建築跟設計房子不一樣。」同學的論文終於過關。順利畢業後，他的父母親搭私人飛機來探望兒子，還謝謝朱鈞救了他們的兒子。

這個亞洲來的小子，表現甚為傑出，入學第一年就獲得普林斯頓大學的亨利・楊三世獎學金（Henry young III Scholar）；而他執著的態度與人文底蘊的培養，也感動了拉巴度，隔年，拉巴度推薦朱鈞角逐普林斯頓大學院士獎學金（University Fellowship），這項獎學金的申請有其難度，因為它不僅代表普林斯頓研究所的最高榮譽，同時也是美國學術界的指標性獎項。結果朱鈞不負恩師期望，順利地獲得。

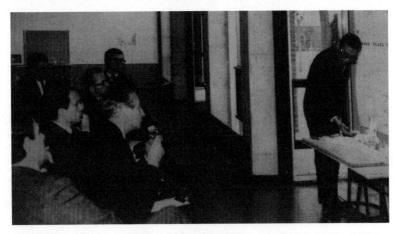

朱鈞就讀研究所二年級時，參與評圖活動。在場列席的有：彼得‧埃森曼（Peter Eisenman，後左）、羅伯特‧文丘里（Robert Venturi，左中）、麥可‧葛瑞夫（Michael Graves，後右）。

如果沒有當年的拉巴度，就沒有後來的朱鈞。

因此，當朱鈞踏入社會，有了獨立的經濟能力後，他也於一九七六年在普林斯頓大學設立「外國學生獎學金基金會」。除了紀念恩師拉巴度，朱鈞也希望自己當年受恩師與普林斯頓支持的恩惠，可以回饋給未來的學弟妹們，鼓勵他們在求學期間都能大放異彩，努力展現自我。

建築頑童的
豁達人生路

●

——只有忘掉自己的人，才能找到自己。

朱鈞順利地取得普林斯頓大學建築碩士後，便與嚴斯復步入婚姻，展開人生的另一個階段。一九六六年，就在朱鈞開始在自己的軌道上運行時，地球另一端的香港卻傳來父親過世的噩耗。

以為遺忘的，都在此刻一一重現。朱鈞想起了好多關於父親的事情。

大手牽小手，父親帶著他在古玩店掏舊貨；父子倆流連在蘇杭的林園樓閣、假山流水間；父親去北京玩，回來帶了兩尊石獅，放在杭州松木場別墅院子入口的大門處；上海老家的客廳裡，父親放映自己拍攝的家庭電影給大家看⋯⋯

這些事情都塵封在記憶裡，重新喚起後，鮮活程度彷彿都只是昨天才發生的而已。

想著，也只能想著。正在坐移民監的朱鈞，無法離境，不能奔喪⋯⋯

父親這棵大樹倒下，意味著自己得成為自己的大樹，人生許多的考驗也才正要開始。

委託前，請誠懇投入對話

如果把建築歸為藝術，它又與純藝術不同。純藝術可以由創作者憑一己之心念全然展現。但建築有委託人的期待，建築師必須把期待融合在作品上；若設計師真想憑自己的想法提出概念，那還真需要有伯樂的賞識。

因此，建築師除了有藝術家的特質外，還得具備服務的性質，滿足客戶的需求與不斷溝通協調，是設計過程的重要核心。委託者若能認同，設計就可以落實；反之，設計圖就只能留在建築師的檔案櫃裡。幾乎所有建築師設計的草圖，都遠遠超過最終能落實的數量。

每一個被提出的設計理念，都是建築師當下最棒的呈現。看著滿滿沒有落實的設計，朱鈞坦承，再怎麼豁達，也很難沒有感嘆。

■

朱鈞於一九六七年舉家遷居紐約，他先後在菲利浦‧強生（Philip Johnson）、烏立克‧法蘭森（Ulrich Franzen）等幾家事務所工作。除了工作外，他也在大學兼課，早先是在普瑞特藝術學院教書，後來市府大學設立建築系，他寫了封信去應徵，很快被錄用聘雇，一九六九年起兼任副教授。在紐約生活的五年裡，朱鈞花了不少時間投入社區規劃與設計，他是紐約建築界最早服務於社區的建築師之一。直到一九七二年，應同學黃建常邀請，加入其工作團隊，朱鈞才辭去紐約事務所的工作，帶著妻小遷居德州休士頓。

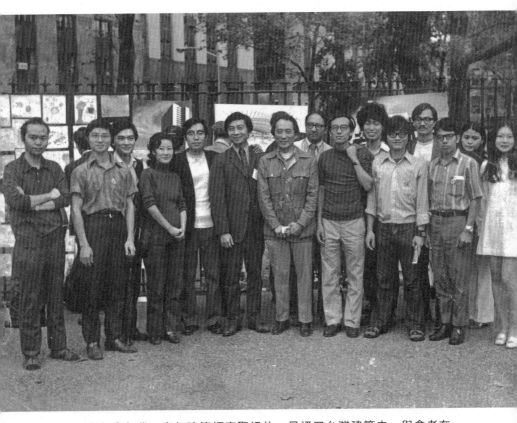

一九七○年代，青年建築師齊聚紐約，見證了台灣建築史。與會者有喻肇川（左一）、張肇康（前排右五）、朱鈞（前排右四）、張哲夫（後排右三）。

七、八〇年代的朱鈞，帶著熱情、理想與自信埋首於工作中，雖然失去了不少家庭生活，但也漸漸在美國的建築界站穩腳跟。因為認真努力，朱鈞慢慢累積出專業口碑，有不少業主慕名而來，但手上總是抱著一堆建築雜誌，說是要給朱鈞參考。「朱先生，我想要的這幢屋子，是走古典風的，你看，就像這本雜誌上頭拍的這樣，你看，就是這張照片。」

雖然建築業的產業特性就是顧客至上，服務優先於創作，但朱鈞不喜歡以這種溝通方式和業主合作。以他專業的學養與經驗來看，雜誌上刊登的照片是一回事，實際蓋出的房子又是另一回事，並不能混為一談。其實早在了解客戶的需求時，他的腦海裡便已有完整的邏輯想法，並同時勾勒出草圖。他為業主構思的建物，比業主想要的高明許多，因為在他的設計思維中，建造房子除了美學景觀、堅固實用外，往往還牽涉到結構、系統、材料、施工、甚至交通等問題，應該要作通盤性的考量，而非對著照片依樣畫葫蘆。

曾有一回，有個業主拿了一堆建築雜誌到事務所找朱鈞，表達他的需求，朱鈞遲遲沒動手，因為他的藍圖和業主想要的有一段差距。當業主放棄了自己的想法時，朱鈞才動手開始做。完工後，業主滿意極了。朱鈞告訴業主：「你提供給我的幾個案子都不錯，但是當它們全放在一起時，只是一本雜誌。」

但不是每一位業主都能對朱鈞心服口服。朱鈞雖幽默風趣，然而意見不同時，心直口快並無助於取得共識。他後來受到老友之邀，前往北京參與一個案子，業主便曾向他的朋友反應道：「這個朱先生，怎麼這樣子講話？」

朱鈞至今談起這一切，看似悠然輕鬆，但回顧他在業界闖蕩的數十年，仍可以發現他經常在現實與專業中擺盪，越想堅持理念，越是舉步維艱。他有家庭要養，為了照顧好家人，有時還是得迎合業主的需求，擱置自己的堅持。

137

不過，「船到橋頭自會轉」，任一切順其自然，始終是他的信仰。無法討業主喜愛又何妨？朱鈞只想忠於自己，正因為他不在乎名利，所以能無所顧忌。他認為只要把設計好的建物完美地交到業主手中，那才是真正重要的事。

簡化，才是最佳方案

朱鈞一直都習慣親手繪製設計圖，以針筆一筆一筆地將想法細膩地畫出來，並用紙板製作模型，讓設計更為立體。就算是競圖階段，他也是按照這個流程進行製作。

不過，競圖的意思，就是指——即使花了一番工夫，也不代表就能順利地拿到案子。

哥倫比亞大學生活科學系館
Columbia University Life Science Building

　　哥倫比亞大學生活科學系館這棟建築體十分特別。一樓是機房，入口很小，因此得從二樓進入大樓。朱鈞最擅長處理空間的問題，之前台南天主教學生活動中心就屬於狹長型的空間，透過空間交錯的方式，讓原本狹隘的面積產生彈性，進而擴大空間感。至於他針對生活科學系館所規劃的藍圖中，是預計以跳空、大跨距的方式來連接校園與街道，這個大跨距的空間將設計為禮堂，讓兩棟看似獨立的建物，因為大跨距的串連而得以產生出一體感。

哥倫比亞大學生活科學系館　各層設計平面圖

3rd FLOOR

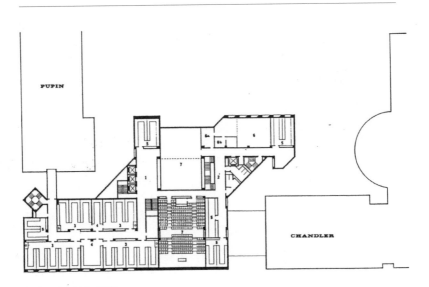

4th FLOOR

一九六九年，朱鈞針對哥倫比亞大學生活科學系館（Columbia University Life Science Building）所做的提案，便是競圖過程中的一顆遺珠。

此案設計雖然最終沒能被朱鈞拿下，然而這條思路並沒有白走。二十多年後，類似的空間、類似的狀況，出現在台大醫院國際會議中心。至此，終於有一座舞台，能讓朱鈞實現當年心中的藍圖。

■

一九九一年，朱鈞受老同學陳邁之邀，返台加入宗邁建築師事務所擔任主持設計。當時朱鈞正值半百壯年，充滿專業的實務經驗與豐厚的理論基礎，加上人生種種歷練，正適合發揮長才。當台灣大學醫學院在台北市徐州路籌備建構「台大醫院國際會議中心」，朱鈞便代表宗邁建築師事務所參與競圖。

台大醫院國際會議中心

左圖　橫向剖面圖；右圖　縱向剖面圖（宗邁建築師事務所／提供）

　　台大醫院國際會議中心這棟大樓的特色在於，高低樓層空間有性質截然不同的用途：四樓以下的低樓層為會議中心，人來人往；上方的高樓層則為醫學院的實驗動物中心，須確保無菌安全狀態。朱鈞利用梯間設計清楚地作出兩處的區隔：左側梯間供低樓層所需，右側梯間則專屬高樓層使用，各自運作，互不相通。如此一來，雖在同一棟大樓內，仍可確保空間的獨立性，會議中心的訪客、實驗動物中心的工作人員皆能安心在各自空間中活動。

台大醫院這棟建築，將會議空間和醫學研究空間結合在同一棟大樓中，如何兼顧人潮活動的便利性與醫學研究空間的安全狀態，是首要目標。因此，朱鈞就把曾在哥倫比亞大學設計的概念，運用在台大會議中心上。

哥大與台大這兩棟建築物，考驗的都是空間設計上須保持獨立、又要維持串連。哥大要處理的是街道跟大樓之間的關係，因有高度上的落差，如何在一個水平上穿插是解決問題的關鍵；至於台大會議中心，則是要串連同一棟大樓，卻也要同時保持各層水平空間的獨立性。

「我擅長把複雜的事情簡化。」朱鈞說：「這一棟大樓雖然層層搭建起來，但高低樓層兩個部分實際上並不直接貫通。」

這案子必須很細膩，得考慮方方面面，不是一件容易的案子，但是對朱鈞

來說，卻是非常簡單的邏輯──他認為，「簡化」就是解決問題最好的方式。

最後，台大醫院國際會議中心如期動工，順利落成，成了朱鈞在台灣的代表作之一。

警察大學，幽默一下

走進朱鈞的互動式作品（interactive creations），第一眼看到朱鈞的作品時，覺得與美國極簡主義有關。但是他作品的源頭來自許多方面的建築、哲學、建構主義與二十世紀的前衛藝術。它表現出一種可以稱之為抽象、性靈與人道主義的敏感之悟性。……朱鈞的作品在於探究「物件與物件之間，觀察者與物件之間，以及物件與環境之間不停互動的雕塑美學之本質」。

──維根斯坦〈美存在於選擇之中〉

這段評論，出自維也納畢特里斯倫畫廊（Betriebsraum Gallery）的主人赫塔‧維根斯坦（Herta H.Wittgenstein）。雖然評論內容針對的是朱鈞後期的藝術創作，但歸根結柢，不論是朱鈞早期的建築設計，還是到中年以後的平面創作、裝置藝術，其實都有一致的理念貫穿其中。

一九八五年，朱鈞為休士頓警察學校（Houston Police Academy）所做的設計，便很能體現這份理念。

起初，警察局長一看設計圖，非常疑惑，認為這樣的設計太跳 tone，但局長不好意思直接推翻朱鈞。「警察局長說，設計都不錯，但是為什麼這邊缺個角、那邊缺個角？」朱鈞聽到局長口中「到處缺角」的質疑，便幽默地回應：「因為預算有限，快要虧空了。」局長當然知道這是玩笑話，但也慢慢從中感受到朱鈞藏在設計中的幽默。

休士頓警察學校
Houston Police Academy

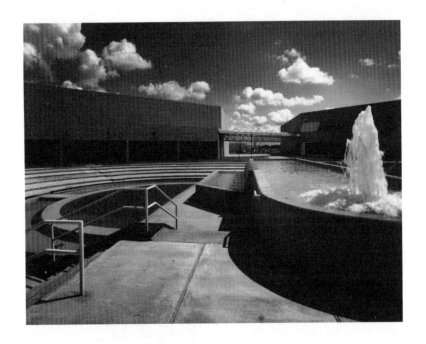

　　警察學校都有其固定的刻板形象，畢竟代表公權力，容易一板一眼，多以方方正正的形狀為主要規劃方向。休士頓警察學校的整體校園環境也是方正格局，但朱鈞打破了這種平衡與慣性。他故意採取對角進口，讓整體校園以三角形單元為主，使建築體本身呈現出不規則形狀，可以有無限的組合；然後再按機能分成不同單元，所有建物都被當成獨立單元進行配置。

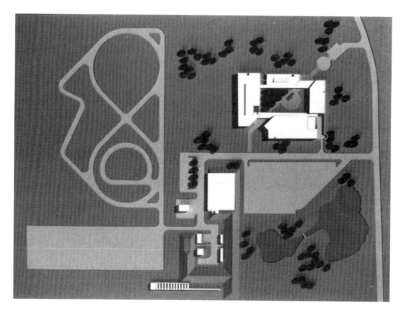

休士頓警察學校　總配置模型

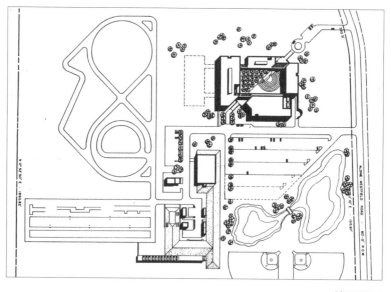

總配置圖

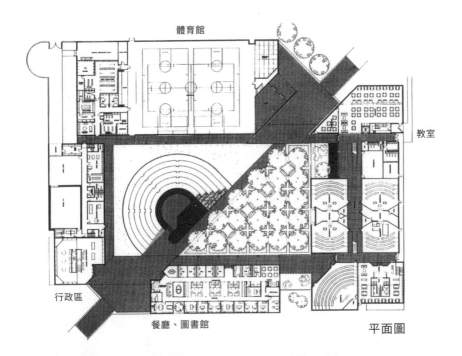

體育館

教室

行政區

餐廳、圖書館

平面圖

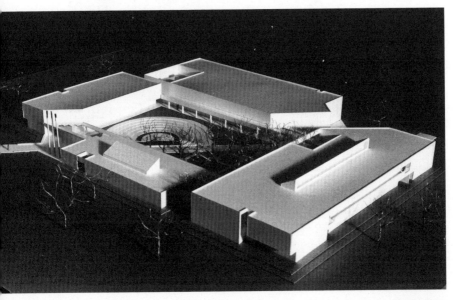

設計模型

警察是一國內政的象徵，因此不只美國，各國警察學校都以方正格局作為基礎。朱鈞用「幽默」打破這份嚴肅，以不規則的建築體外觀讓空間變得活潑，緩和權力感。另外，警匪片中那些逼真的景象，朱鈞也直接在校園中上映——比如上演警匪激烈槍戰、開車追逐，這時，朱鈞設計的車道會灑水，模擬警車在高速追捕犯人時可能遇到的突發狀況。這其實也是因應訓練課程的實際需求所設計的機能。

其實，在朱鈞接下警察學校的設計之前，曾發生一件憾事。一個墨西哥人被警察追捕，追到河邊時走投無路，嫌犯選擇跳河，不幸溺斃。這件事讓朱鈞印象很深，於是他在學校裡設計了一個不規則的水池，藉此可以訓練警察如何應變嫌犯意圖跳水逃亡的緊急狀況。

朱鈞透過設計，把真實的社會新聞內化為一種象徵，雖然幽默，但也有警

世意味，引導我們去思考如何實踐社會正義。

「水池旁是室外舞台，舞台上有噴泉。人家問我為什麼要這麼做？我說，這樣我才有故事可說。」朱鈞兒時調皮的個性完全沒變，長大後，這種調皮轉為幽默，不會硬梆梆地與人應對，總是在言談間讓人不禁莞爾一笑。

校舍完成後，學校非常滿意，也成了遠近馳名的經典建築。三年後，達拉斯的警察大學也邀請朱鈞幫忙設計。回台後，朱鈞又接到聖地牙哥的警察大學邀請，但是人已經在台灣定居的他，無意再回美國，因此婉拒了此案。

放下，才能找到自己

當年一起離開上海的朱家孩子，到了一九六○年代起，開始各奔東西，分

別在美國、香港、德國留學。兄弟姊妹聚少離多，但只要能夠照顧到彼此的，朱鈞一定盡力讓大家連結在一起。例如，留在上海完成大學學業的三姊，非常會念書，一心想出國，人在台灣的朱鈞於是順手幫三姊申請獎學金，讓三姊最終能如願去德國專攻護理學科。

同樣到美國念書的五弟，跟朱鈞從小玩在一塊，當年，朱家四個孩子一起從上海逃到香港尋找父親，只有五弟比他小，讓朱鈞能有個「哥哥」的身分帶著他。五弟後來選擇念理工科，非常優秀，學成後，定居於新加坡，在大學教書為業。兩人長大後，也有一些相通、共鳴的切身經驗，比如吃「相親飯」。

朱鈞與前妻交往前，曾吃過幾次「相親飯」，即便對方沒有明說這頓飯的真正用意，然而目的實在明顯。成大畢業後，朱鈞曾回香港，一些從未和朱家往來過的人，竟然也打電話來邀請他去「吃飯」。後來朱鈞跟五弟分享，沒想到他也經歷過這種事。朱鈞說：「他吃的相親飯，比我更多。」不過，相親飯吃得多，

不保證能成事。因為朱鈞有了自己的家庭，而五弟始終單身。

一九五二年，四個孩子與母親在上海分開後，直至一九七六年，朱鈞才與母親在紐約重逢，一別竟已二十四年。母親的容貌蒼老了些，不變的是，她說起話來仍帶著蘇州口音的那份溫婉柔和。

■

一個人的人生，起先是在父母親、兄弟姊妹、學校同儕的相處下，這樣一點一滴地打造出來的；到了工作、成家、生子，人生的樣貌也就慢慢定型，並且由自己作主。婚後的朱鈞將泰半的心力投入工作，除了接商業案維持生活所需，經營關懷弱勢的建築師社區服務中心，也占去朱鈞不少時間。回想起這段時期，朱鈞對前妻仍是充滿感謝，特別是把一對聰明伶俐的子女教育得相當出色。

前妻在教育孩子上頗有一套，朱鈞非常佩服。嚴斯復雖然管教嚴格，但不是「虎媽」，她要小孩學會為自己負責。以理財觀念為例，前妻平常會給孩子零用錢，也會幫他們買衣服，但如果孩子有活動，想要特別的穿著，或是在聖誕節，想跟朋友一起玩交換禮物的遊戲，她就會要求他們必須用自己的零用錢購買。

在課業上，嚴斯復也有一套標準：每天放學後，兩個孩子坐校車回到家，先吃點心，接著開始練一個小時的鋼琴，這段時間，姊弟倆都不准看電視。練完琴，接著做功課，直到父親下班返家，全家人一起吃晚飯。晚飯後休息片刻，孩子們又回到各自的房間，或是看書，或是繼續做未完成的作業。若想走出房門，可得經過老媽同意才行。

前妻的教育方式讓子女從小學會「自律」，雖然不追求成績與分數，但做

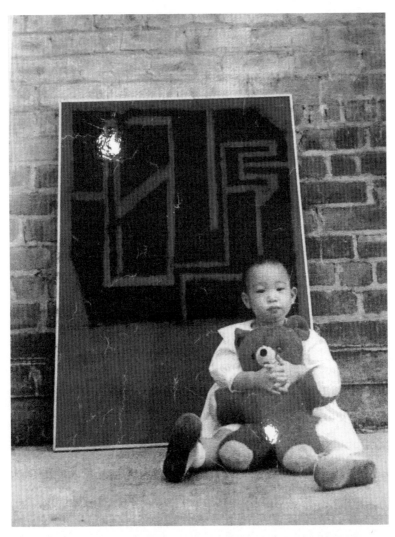

一九七〇年代，朱鈞在美國工作之餘，仍創作不懈。女兒背後的畫作，是以當時相當前衛的晶圓體形狀為創作概念。女兒當時約兩、三歲。

任何事都必須盡力，不得馬虎。每每談到孩子，即使是豁達的朱鈞，也難掩身為父親的驕傲。

「女兒很聰明，琴彈得非常好，不是一般好，而是好得不得了。」平時謙遜的朱鈞，形容自己的孩子就不怎麼保留了。曾經有夏令營請她去擔任伴奏，被她拒絕，理由是：「暑假是要在家偷懶，不希望那麼累。」上了高中，女兒開始學小提琴；後來上了普林斯頓大學，數理成績也相當優異的她當上了父親的建築系學妹，同時還成為了樂團的第一小提琴手。朱鈞說：「她做什麼都會做得很好，但不會想要什麼成就，只想好好做自己，很像我。」

談起兒子，驕傲亦然。「我兒子從小數學不是一般好，是好得不得了。」兒子念的是機械，電腦也在行，但他對於職場上的升遷不感興趣，該考的工程師執照也沒有準備的興致，因此他早早就離開了職場，回家當家庭主夫，一邊

照顧孩子，一邊接點案子做。朱鈞很開心：「兒子與女兒的性格跟我很像，都是無為，順其自然。」

無為的態度，與其說是來自生理上的基因，不如說是一種「迷因」——也就是透過人與人之間的模仿與傳承而得到的態度、思想。「無為」正是朱鈞在精神上與性格上遺傳給子女的寶藏。

不過，回頭面對工作時，無為與有為的拉鋸，朱鈞似乎仍有些懸念。

當他從抽屜裡、書櫃上翻出一落落的明信片與草圖，裡頭竟有八成以上都是未竟之業。他心裡頭很清楚，建築設計這一行本是如此，業主不買單，有再好的理念都是枉然。那麼，不仰賴業主的創作——比如用積木詮釋出概念的設計圖與社區規劃——是可行之道嗎？這成為一種隱性的「千里馬」，需要等待

157

伯樂出現。然而萬一，伯樂沒出現呢？

■

在美國近三十年，朱鈞參與、主導設計的作品超過八十餘件，包括私人住宅、高層住宅、醫院、工廠、大學、校舍、辦公大樓、都市重整、新城鎮設計、城市規劃等，是他最豐沛的創作時期。一九九一年回台灣以後，代表宗邁參與各項建築設計比賽，榮獲多種獎項肯定。除了前述的台大醫院國際會議中心之外，朱鈞也參與了新竹師院遷建香山校區規劃、三軍大學（今國防大學）、清華大學動力機械工程學系新工程一館等案；也與藍之光建築師事務所合作，規劃台南科學園區與行政中心設計，獲得競圖首獎。

看起來，朱鈞的事業與人生似乎順遂無憂，實際上，他遭遇過的挑戰與打

新竹師院遷建香山校區規劃

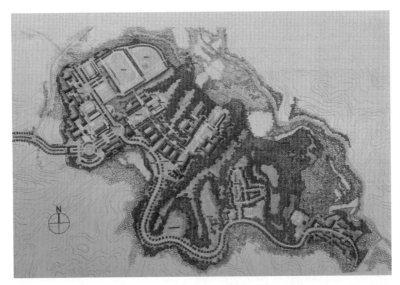

新竹師院遷建香山校區規劃　配置圖

透視圖

擊並不少。還在學校念書時，不論是拉巴度教授相當不留情面地駁斥他的教堂設計，抑或是碩士論文對於社會意識的看法被評審質疑為空談，朱鈞都從未洩氣過；但走入社會後，一次又一次的提案設計，一次又一次的因故落空，讓他不禁開始懷疑：建築這條路，是對的選擇嗎？

例如，朱鈞曾在素有「小巴黎」之稱的中東城市貝魯特（Beirut），為全球知名連鎖酒店希爾頓飯店擔綱主持整體建築設計。面對地中海，他把最美的海岸線收入客房景觀，但後來因為黎巴嫩爆發戰爭，全案無疾而終。又像是位於紐約和紐澤西之間的大型商業開發案「George Washington Plaza」，其規模有如現在台北的信義計畫區，包含辦公大樓、百貨商場、住宅、電影院等整體綜合規劃，但因為案主的緣故，後來也沒了下文。

一一羅列這些未竟的設計案，確實遠遠超過朱鈞完成的作品。朱鈞坦承，

貝魯特希爾頓飯店

Hilton Beirut Hotel

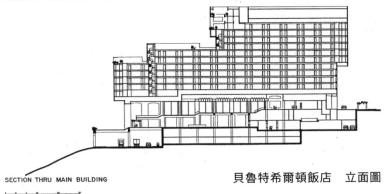

SECTION THRU MAIN BUILDING

DATE JULY 18, 1969

貝魯特希爾頓飯店　立面圖

朱鈞設計貝魯特希爾頓飯店時所繪製的透視圖。

這些沒法實踐的設計如果越來越多，的確會讓建築師感到挫敗；然而，朱鈞也說過，在設計上，他喜歡以無為的心態面對，所有的難題都不會是難題。順隨，自會轉向。

真正讓朱鈞感受挫折的，反而是人事物的變動，包括婚姻與職場上的人事。

「如果再來一次，我應該不會選擇建築。」朱鈞坦言不諱。

會是畫畫嗎？他沒有明說。從大學時期開始，因為建築設計的需要，他練就了一手扎實的素描功力，工作的時候也不時會拾起畫筆塗塗抹抹；直到退休後，他更是專注於平面藝術創作。然而，面對這個「人生重來」的問題，他沒有直接以某種職業作為建築的替代。

若人生真的可以重新來過，或許朱鈞會思考的是，能否同時發展更多元的

角色與興趣，包容、涵納更多有趣的事物，而非侷限於一個單一。

問朱鈞，希望被怎麼稱呼──建築師？設計師？哲學家？還是藝術家？以上，他全都不要。但他很清楚地知道，自己從年輕開始就喜歡藝術創作，也熱愛思考，對人事物充滿好奇，喜愛親近人群，因此，他很難被歸類，也不喜歡被定位。

放下自己，回到混沌，才有更多可能性。

■

一九九〇年，美國正陷在一九八七年股災後的蕭條泥濘中，銀行破產、工廠關閉、企業大量裁員、失業率攀升，社會經濟生活陷入恐慌的波動之中。有

聽朱鈞談

船到橋頭自會轉

朱鈞接受陳邁邀請,回台成為宗邁建築師事務所的一員。由左到右分別是:成大建築系學弟黃文暉、同學吳宗鉞、好友同事馮祥雲。

很長一段時間,美國經濟處於低迷狀態,當然也衝擊了建築業,很多案子無法進行,朱鈞的工作也越來越困難。因此當宗邁建築師事務所邀請他回來,一起拓展新事業,朱鈞心動了。從成大畢業後,他便不曾回來過台灣這片土地。

他決定返台,還有另一個更重要的原因。朱鈞與嚴斯復兩人在交往後,一度因為長輩意見分手,接著又因長輩意見而復合結婚,這不是一段容易的歷程,兩人也都珍惜

於心。但步入家庭生活後，彼此如何面對經營家庭的角色分工，卻是另一場考驗的開始。

同樣也是專攻建築的嚴斯復，比朱鈞晚幾年畢業。原本有機會一展長才，但由於兩人的孩子在婚後陸續報到，嚴斯復選擇專心在家陪伴孩子成長，久而久之，也造成她在母職、妻子、自我等多重角色之間的拉鋸。看著朱鈞能夠在職場上展現理想，她也渴望實踐、發揮自己的所學，因此等到兩個孩子開始上學後，嚴斯復自然選擇展開翅膀，向外飛去。始終在外奔波的朱鈞，對多年來主內的妻子，有很深的謝意與疼惜，因此他全力支持妻子去找尋自己的一片天。

之後，嚴斯復確實順利地找到了屬於自己的空間與軌道，然而令人遺憾的是，夫妻的關係竟也日漸疏離。在夫妻關係上，朱鈞也以「無為」的態度面對，希望可以給予彼此最大的空間與可能性；只是，有了可能性，兩人的未來也就

無可避免地，可能會岔出一條新的道途，讓彼此分道揚鑣。

當年，嚴演存為了挽救他們夫妻的婚姻，鼓勵朱鈞暫時回到台灣，用距離舒緩緊繃的狀態。沒想到的是，這一分開就注定踏上回不去的路——嚴斯復仍決定畫下兩人的婚姻句點。

學生，你不該是被教出來的

朱鈞大半生都在設計建築、規劃空間，自己的人生也不斷在重新打造。

從小就被迫離家，走過許多城市與國家，適應新環境對他來說不是問題。即使新環境可能需要與人磨合，不見得事事順心，但他始終記得拉巴度說的一句話：「只有忘掉自己的人，才能找到自己。」忘掉小我，專注在當下所處的

環境，才能看見大我，即真正的自己。放得下，才能真正拿得起。

放下與拿起之間，可以很簡單，是一種簡約，也是一種自然。順勢而為，一直是朱鈞的人生哲學，這個精神也一致地彰顯在他的設計與創作理念中。

初期居住紐約，朱鈞一邊工作、一邊任教，學校皆以副教授禮聘他，肯定他的專業素養；後來定居於休士頓，也持續如此。在一九七四年到一九八一年期間，朱鈞更於休士頓的頂尖名校萊斯大學（Rice University）建築設計系擔任副教授，持續作育英才。朱鈞在美國的大學教學二十多年，已是桃李滿天下，學術圈對於這位「Prof. Chu」相當敬重。

朱鈞帶領學生的方法，是啟發重於指導，實務重於理論，他重視的是每個人的自主性與獨特性，而非用單一標準來教學，顯然他謹記著恩師拉巴度對他

167

的影響，因此他致力於讓這種教學模式發揮最大效益。

■

返台後，朱鈞除了在宗邁建築師事務所工作之外，仍想持續教書。然而，朱鈞對教學雖然抱有熱情，卻難容於台灣當時的教育體制。九○年代初期的台灣，國立大學體制規範依然僵化，教師資格重學歷不重經驗；由於朱鈞沒有博士學位，成大研究所僅能以「講師」聘任，而不是副教授，當成大於翌年想再以「講師」續聘時，朱鈞斷然拒絕，表達一種不卑不亢的抗議。

六十歲的朱鈞在那時已是一位卓然有成的建築師，不論在實務面或是教學面上，成績皆眾所矚目，然而台灣僵硬的教育制度卻只憑學歷的高低而將他排除在邊陲。朱鈞以罕見的嚴肅口吻說：「在台灣大學教書，必須有博士學位才

能當教授，但是這種教授，通常沒有實務經驗，容易流於說一套、做一套的空談理論。但建築必須仰賴實務經驗與技術，理論才有意義。」

若是一般人被這樣對待，可能反應會很激烈，但朱鈞在保持風度的同時，也展現了他不輕易向世道妥協的處世態度——他選擇往後退，以拒絕續聘來表達無聲的抗議。

一九九二年，中原大學以客座副教授禮聘朱鈞，他在中原任教直到二〇〇〇年為止，這八年培養了不少台灣新一代的建築師，包括蘇富源、朱苡俊等人。同時在這段期間裡，台灣也終於頒布「大學聘任專業技術人員擔任教學辦法」，並持續修訂相關法規，朱鈞也因而於二〇〇〇年、二〇〇一年受國立台灣科技大學之邀，擔任專家級助理教授。

169

朱鈞在台灣與美國都任教過，能夠客觀地比較台、美兩地的教育體制，他由衷地提出建議：「有人提倡台灣的建築教育要和世界接軌，但是這種倡議對世界的建築教育以及建築師資格的了解都有所偏限。所謂的接軌，只不過是與美國的那一套制度接軌而已。在歐洲的國家，如德、法和瑞士的制度，又完全不同於美國，而美國本身的制度也有瑕疵。若真要改革，恐怕要走一段好長遠的路。」

這一段路，朱鈞率先踏出第一步。二〇二一年，朱鈞於台灣建築學會設立獎學金，鼓勵建築系學生多往社區意識方向思考。他也希望藉此紀念他的兩位恩師——拉巴度與葉樹源，將兩位老師充滿無私與大愛的教育精神傳承下去。

教育改革的方式有很多，有形的體制是一層，無形的耳濡目染是另一層。後者，是朱鈞一路以來、直到現在都未曾停歇的改革方式。於此，我們看到了，

寧靜，卻足以翻轉僵化思維的力量。

■

朱鈞在台灣任教時，持續對學生採取思考激盪與實踐互動的引導方式，甚少談到理論。他認為，教學不是傳遞知識（common sense），是塑造年輕人，要讓學生建立「見識／常識」，而這須將經驗（experience）、知識（knowledge）、智慧（wisdom）、才華（gift）有效地結合起來。

他也不會因為自己是建築系的老師，就把學生的視野框限在建築的相關領域裡。他經常帶著學生去美術館看展，藉著多元的角度觀看藝術的同時，也鼓勵學生啟動新的思考方式，探討人文的思潮。朱鈞要學生面對的，不只是建築，而是未來的發展，以及生命所有的可能性。

朱鈞在中原大學任教近十年，帶過不少學生，以教師的平均年紀來說，朱鈞雖要年長些，但他引導學生的方式有其靈活度，不僅不僵化，且常常親赴基地參與學生的設計，也陪著學生一起到現地場勘。

他曾指導一組以淡水河為畢業設計題材的學生，他們希望縮短台北市民與淡水河之間的距離，不要被堤防阻隔，看不見河流。根據學生原先的設計，他們選大稻埕作為基地，那一代有很多五金店，整條路已經是灰撲撲的，又得鎮日面對一堵河堤高牆；他們希望美化環境，縮短城市與河的距離，並在跨過堤防後，可以走上一條建於河邊的步道，讓居民能夠沿河散步，親水一點，也讓城市美觀一點。

正值春天繁花盛開之際，朱鈞與這組學生興致勃勃地來到現場場勘，但還沒走到河邊，就被河水的臭味嚇到了，他們完全不知道淡水河的味道這麼重。

那時是一九九〇年代初，未經整治的淡水河臭氣沖天，像條巨大的臭水溝，別說親水了，根本是讓人避之唯恐不及，即使設計了步道，也不會有人想來靠近。

因為無法設計，就算設計出來，也不可能落實，若是一般人，很可能就會更換題目。然而朱鈞不這麼想，他反而引導學生把親眼看到、體驗到的河水味道都納入設計，甚至是見證，因此學生就把題目改為「沉默的見證」，實際表達出淡水河是條臭水河，不美也難以親近。

朱鈞任教這麼多年，從來都不是那種會積極對學生指手畫腳的老師，當然也不會直接給予答案。就連面對「臭水河」這樣棘手的問題，他也是隨著實際現況來順勢運用設計。朱鈞的做法很特別，至少在當時，主流建築系的思維不會這樣去思考人與環境的關係。從關切環境到引導學生，朱鈞一直都走在時代的前端，加上受到拉巴度的影響，他更以「建築與社會意識」的脈絡來貫穿他

的工作與教學。

而這兩名學生在畢業之後，一個去了法國，一個去了美國耶魯。

老師，您比我還年輕

曾受朱鈞指導畢業設計的建築師蘇富源，談起朱鈞，最令他印象深刻的是：

「評圖的時候，老師有時候會打瞌睡，可是轉瞬間，老師一醒來，馬上可以搭話，從沒失誤！」這不是個玩笑話，蘇富源回憶當時，沒有一個同學敢輕忽老師的「瞌睡」，以為可以放鬆的時候，老師總能接上軌，完全馬虎不得。在蘇富源看來，朱鈞最令他敬佩的是在教學上的精神與態度，並始終把學生的想法放第一，從中引導，而不是將自己的想法強加在學生身上。

在蘇富源的大學時代，建築系學生的主流思維仍是要如何蓋一棟樓。當他決定畢業設計以開放空間（國父紀念館前的廣場設計）為題時，還有點擔心過不了評圖，反而是朱鈞鼓勵他不用在意別人的眼光，只管放膽去做。「朱老師的自由度很大，不輸給年輕老師。」

不過這份自由，蘇富源認為是建構在秩序上的，而非漫無章法。他畢業後，朱鈞正著手幫老友設計南科園區的競圖，於是找了這位學生一起來幫忙。蘇富源回憶：「老師不是想著這房子要長得怎樣，而是先去安排地下停車場，不斷思考車道怎麼繞、柱子怎麼放，好讓停車場有最大化、最有效率的使用空間。」

當時一起工作的夥伴都摸不著頭緒——還沒看到建築體的長相，為何朱鈞要在這座地下停車場上花時間？「老師說，這些都排好就知道了，因為上面會長怎樣，都跟柱子有關。」

175

在蘇富源眼中，朱鈞從建築設計到藝術創作，一直都有「秩序」在作品中貫穿。例如，七巧板或積木系列，都是切個角之後去延伸出無限變化，但回到源頭，都是最基本的單元，換言之，朱鈞的創作是以「變化來自不變」為核心。

到目前為止，不論是建築設計或是藝術創作，在當代重視視覺大過於思考的創作圈裡，很多人可能會認為朱鈞的邏輯是顛倒的，卻也因此顯而更為獨特。「他在意背後的規則，延伸的樣子只是水到渠成的結果。他創作的是一種『一加一』的無限延伸。」蘇富源說。

■

「我們的相處從中原建築系的師生開始，經過二十多年的日子。現在與其說像是親人，很多時候更像玩伴，一種屬於男生之間的情誼。」朱苡俊這麼形容自己和朱鈞的情分。

朱苡俊是大稻埕著名老宅運營「保安捌肆」的創始人，也是朱鈞在中原任教的最後一屆學生。雖然有學長姊、也就是「快樂朱鈞族」掛保證，但朱苡俊在大一上了朱鈞的設計課後，卻震撼連連、恐慌不斷。並不是不快樂，但是……怎麼回事？朱鈞上課不要求繳作業，卻在課堂上不斷拋出問題，激盪大家思考。

「我本來想從設計課找到一些關於建築的答案，結果什麼都抓不到，老師一直擴展、擴大，我越來越模糊，越上越驚慌。」經過一年，朱苡俊才漸漸明白朱鈞這樣上課的用意，而且這種思維模式深深影響朱苡俊往後的創業與創作之路。

二〇〇六年，朱苡俊的事業遇到瓶頸，得知朱鈞在「家畫廊」有一場個展，於是特地去了展場，重新與朱鈞聯繫上。多年不見，朱鈞對於學生的支持並未

減退，他邀請朱苂俊到烏布一趟。「老師告訴我，他在烏布的一些沉澱，對於建築思考很有幫助。」

去了幾次烏布，朱苂俊像是重新被灌注了能量，返台後，順利投入了幾個案子，並邀請朱鈞參與指導。師生兩人合作最經典的案子，是大溪黃昌盛、陳來紅的住家。陳來紅女士是台灣主婦聯盟合作社創社理事主席，她的理想是建造一棟綠建築的木屋，但五、六年換了三、四個設計師都未果，最後選擇和朱鈞師生合作：由朱鈞主持設計，學生朱苂俊、張毓珍、廖堯弘執行。朱苂俊說，陳來紅相當願意嘗試朱鈞的實驗性想法，不把房子的改造定於一格，而是讓老屋充滿可能性與變化。「通常客戶給你一筆錢，會希望有結果與答案；但是老師會告訴你，這只是開始、或是過程，所以，可以想見市場接受度不會太大。」

而陳來紅就是少數非常滿意朱鈞設計的客戶。她看過了朱鈞在烏布蓋的木屋，相當中意，於是最後決定在峇里島的木工廠做好所有組件、試組過，再運送來

大溪黃昌盛、陳來紅的家

　　這棟綠建築，是屋主充分授權、建築師盡情揮灑的美好結果。每當有景觀設計師或畫家入屋拜訪，總是讚嘆處處有端景。這座木屋目前已成為大溪綠建築的生態環教空間，在「可以設計、不必設施」的極簡風格裡，貫徹了幾個重要概念：直接以木料出廠的規格來進行設計，若需裁剪，也依比例進行，減少廢料產生；水管、熱水管、電力管線皆以距離最短為目標，得以省能、省時、省料；設計前，先就全年日照等條件進行微氣候分析，作為建物門窗的設計依據，以利通風循環；本案也採跨國界建築設計模式，意圖超越跨國移工的方式。更重要的是，設計者尊重屋主對生活動線的想法，才能真正成就這座讓人感受到幸福的房子。

大溪黃昌盛、陳來紅的家————————————————**圖片參見 P.249**

台灣正式組裝，成功地在預算之內完成心目中理想的綠建築住屋。陳來紅說：

「朱老師的智慧不勝枚舉，我們非常感謝他們師生。因為他們的巧思，讓我們一家人可以生活在四季替換分明的美麗小木屋裡，並且讓我們重視的環保、婦女、社會運動等議題，都在這間小木屋裡完成實踐。」

當年，朱鈞在朱苡俊面前將一張紙摺成方形，然後撕掉一角，紙張攤開後，展現出無限的可能性。朱苡俊對朱鈞堅持「最簡單的動作，最豐富的變化」這樣的原則，從起初的震撼，慢慢地變成了佩服。「幾十年來，老師還在堅持，而且身體力行在生活中。這不只是創作哲學，也是生命哲學。」

師生倆經常可以為了一個案子討論到半夜，因為朱鈞會從中不斷提出新的方案，激盪彼此的思考，那種對建築與創作的熱切，連朱苡俊都自嘆弗如。「我們相差四十歲，但在討論的過程中，我卻比不上老師靈活。他真心地想把恩師

拉巴度教授的教學方式繼續傳承下去。」

　　每當有年輕人向朱鈞請益時，他總是耐心地聆聽對方說話，順著對方的思維邏輯切入，輕輕地點出對方可能一時還想不清楚的地方。朱鈞從不用是非、對錯、好壞評價一件事、一個想法，而且與多數藝術家想要創作出屬於「自己」的作品、自我意識很強的狀態不同，朱鈞始終讓自己像水流一般，不斷流動、流變，順勢而為，不生阻抗，於是在這樣的過程當中，便有很多意想不到的「作品」能應運而生。

　　創作上，朱鈞保持最大的原貌；教學上，他也讓學生保有最大的特色──或者也可以說，協助他們呈現出最獨特的自己。

181

老頑童的回家歷險記

創作並不是我的目的，創作，只是反映出我的思維罷了。

因國共內戰而離開中國，到台灣求學，後來赴美深造、工作、定居，在半百之際，隨著夫妻分居、離婚，放下三十年累積的心血而回到台灣，人生得重新來過，接著又經歷了十年的磨合，這時朱鈞已逾花甲之年了。可喜的是，他已無須再牽就於外界瑣事；回歸自己，才是這個人生階段的意義。

二〇〇一年，朱鈞探訪定居於新加坡的五弟，行程結束後，一時興起，轉往峇里島繼續旅行。當他抵達峇里島時，就喜歡上那兒了。南國熱情閒適的生活節奏深深地吸引著他，特別是烏布與環境融合為一體的感受，讓他有一種「家」的安定感與歸屬感。也因此，他不得不承認，在台灣工作的這十年來，自己並不快樂。

遊客對峇里島的印象多半是海邊的陽光，烏布卻是一個不靠海的山城。放眼望去，那看似彎曲不規則卻又自成秩序的梯田，正值耕種季節，秧苗在水田

裡整齊地排列著，形成整片的翠綠，直逼人眼簾，讓人感受到人為與自然的巧妙和諧。朱鈞也常常搭上當地的公車，晃遊到附近走走看看，在蜿蜒的山路上，他一眼就望見充滿生命力的火山座落在不遠的地平線上，震撼了他的視野……

打從第一次踏上峇里島，朱鈞就有種回到家的熟悉感。那個家，讓他想起小時候跟著父母親、兄弟姊妹住在杭州的悠閒時光，特別是倚著西湖而居的歲月，與自然比鄰，與蟲鳥為伴，與人也能有自在愜意的互動。這般無憂的時光，卻不幸因為戰亂而宣告終止，後來又因為四處遷徙、婚姻與職場的更迭，使他面對「家」的記憶與概念，益發有種恍如夢境與隔世之感。

此生能否再一次回到「家」，朱鈞不曾奢望。曾問他，何處是家？他簡單地說：「心能滿足，得到歸屬，就是家。」

185

烏布，給了晚年的朱鈞如此明確的定位，他在這兒徹底開啟他潛在的藝術基因，讓他的創作方向有了更大的擴展。

就在二〇二〇年開始，全球輪番受到 COVID-19 疫情肆虐之際，朱鈞暫別了烏布，回不了「家」。他人在台北念茲在茲的，就是期待疫情過後，趕緊回家看看。

生命力滿分的烏布時光

最初想要定居於烏布時，他看了一些房子，感到很心動。但對於台灣仍有些掛寄，包括台灣科技大學、實踐大學才剛頒給他聘書，一時很難斷捨離。然而，計畫趕不上變化，當朱鈞最屬意的房子因為介紹人即將臨盆，而使他無緣洽談成功，終於讓他下定決心——搬！在確認退休後的經濟無虞，足以支持他

在烏布的簡單生活後，他便辭去了所有教職以及宗邁建築師事務所的職位，依隨自己的心，在烏布打造一塊屬於自己的居心地。

■

清晨，他被屋外清新的景致輕輕地喚醒，接著便到附近散散步、做做運動。

他很能走路，往往都能徒步走上很長一段；回到家後，就整理老照片、舊資料，悠悠哉哉地迎接每一天的到來。在烏布的住處，沒有電視、沒有電腦、沒有現代科技產物，一切都回歸到簡樸的生活方式。

朱鈞現在所居住的這棟屋子，屋況原本不大理想，但這難不倒他，他與屋主商量：「我借錢給你，你幫我找人蓋個小小的庭園，然後再便宜租給我。房子整理好了，你並不吃虧，而且你還會有房租收入。」屋主一聽，答應了。

187

朱鈞找人來整修屋子，這回，沒有業主，他只需要依循自己的聲音設計。

原本的儲藏室經他設計後，變成了一間套房。他又用竹子編製出一條長長的簾門，作為房間之間的區隔，整體空間有隔似無隔，光線與空氣流動其中，使屋內通風良好，適合烏布的炎熱氣候。在物價相對便宜的烏布，加上朱鈞的巧思，整座房屋被重新整理後，已經遠遠超過他租下來時的價值。

住在這兒，朱鈞終於找回了一種回到家的自在與安定感。

幾位朋友先後到烏布探訪他，都對這棟房子的舒適感讚不絕口。因為太舒適，還發生了一段小插曲。一位女性朋友在朱鈞返台時借住於此，朱鈞在台灣待了半年，這友人也在這裡住了半年。等朱鈞回到峇里島時，她告訴他，多年來的睡眠困擾都在這兒不藥而癒了，因此問朱鈞能否把房子讓給她？讓朱鈞啼笑皆非。

朱鈞的住處四周都植有棕櫚樹，每當輕風一吹，棕櫚樹上結的小樹果便咚咚地落在地面上，發出響聲。黃昏時分，從他的住處可遠眺望到火山，那兒又是另一番風貌，總會吸引不少觀光客，不過他只要坐在屋外，就能時時坐擁這些美景。

他的住處鄰近四季飯店（Four Seasons Hotels），離市區只要十分鐘的車程，每當三餐吃飯時間一到，都能聽到飯店傳出的音樂聲，體貼地提醒他該準備吃飯了。雖然離飯店這麼近，但一到晚上十點半以後，從飯店酒吧傳來的喧囂也漸漸沉靜了，倒也不會太干擾他的作息。

後來，朱鈞又陸續租下附近約兩、三棟屋子。平常，這些屋子住起來既寬敞又自由；若有朋自遠方來，則可以馬上搖身一變成為愜意的度假小屋，盡東道主之儀，周全地招待著朋友們的吃住與玩樂，許多朋友都對朱鈞安排的各種

旅遊體驗感到回味無窮，因此皆對烏布留下深刻又美好的印象。

在烏布，朱鈞持續不懈且隨時隨地在創作。甚至家中發霉的牆面也能成為創作主題──朱鈞將牆面拍攝下來，數位打印進行創作；並且考慮到烏布氣候濕熱，畫紙容易受潮，經過百般斟酌、挑選後，朱鈞最後選擇不易發霉、不會腐爛的塑膠布料來打印。像這樣關於創作主題與媒材的選擇，也體現了他不論走到哪裡都能因地制宜、入境隨俗的特性。而他的創作不只有面對平面的畫布，連簡單地張羅一頓飯也是創作的一環──如何將碗盤餐具擺得有風格、有創意，也是一種體現藝術的方式。創作在生活中俯拾皆是，而不一定非得要拘泥於某一種形式。他的自然、不做作、不刻意都在烏布中得到了成全，這是昔日在建築界中，他所難以感受到的自在靈動。

就在朱鈞於烏布展開新的人生階段時，朱鈞接到了來自北京的工作邀約。

用發霉的牆面作畫 ──────────────── 圖片參見 P.257

即使只是一頓午時便餐，朱鈞對於擺盤一點也不馬虎。（粘蓮花／攝）

朱鈞的烏布日常 ──────────────────────────── 圖片參見 **P.252**

走跳北京七九八

提出邀約的是成大的老同學、澳門僑生謝國權。成大畢業後，謝國權赴瑞士蘇黎世繼續深造，後來前往北京從事住宅設計。朱鈞基於同窗之誼，加上未曾去過北京，雖然已經六十多歲，但行動力不亞於年輕人，說走就走，下一刻便隻身前往陌生的古都。

朱鈞頭一回到北京，充滿新鮮感。在協助同學的設計案大約半年後，發現「七九八」這個特別的藝術區。

「七九八」是沿用北京國營電子工業老廠區的名稱而來的。一九五〇年，蘇聯援助中國建造軍工廠，但需要相關電子元件，後來由東德協助建造總面積達一百一十萬平方公尺的七九八聯合廠，建築多為東德的包浩斯風格，並沒有

太強烈的社會主義氣息。後來因改革開放，七九八廠逐漸衰落荒廢。從二〇〇二年開始，向外開放承租，因租金低廉，來自北京周邊和以外的藝文工作者與當代藝術機構開始聚集於此，形成一個藝術聚落，類似美國紐約的蘇活區，進而成為北京的文化地標之一，並與長城、故宮一起名列為北京三大景點。

朱鈞幫忙謝國權的案子告一段落後，就決定去七九八闖闖試試。剛到七九八時，人生地不熟，裡頭的藝術家來自四面八方，都比他年輕。他試著找個屋子當工作室，後來覓得一處空屋，二房東是藝術家，簽下五年租約。對方熱情積極地協助朱鈞安頓好入住的大小事，並找來工班進行簡單的裝修工程。

只不過以當年的北京物價來說，這些施工費用不少，房租也不便宜。

「施工品質不好，後來我才知道工人拿不到一半的錢，只好偷工減料。」

朱鈞這才恍然大悟，一半的錢都流入二房東那兒去了。與其說生氣，失望的感

受更多。眼前這片土地的人事物，跟留在朱鈞十五歲以前記憶裡的，完全是兩種樣貌。

「大概因為窮吧，他們只講自己的利益，加上藝術家比較前衛，政府會想辦法箝制，讓藝術家受到壓迫。」朱鈞在心裡替他們找了可能的合理化解釋，但也是想讓自己好過一點，不想輕易與他人陷入懷疑、對立、衝突的關係。

總之，工作室整修完畢，進入創作才是最重要的事。此後幾年，朱鈞每年都在北京停留近半年進行創作，其它時間就到世界各地去旅遊，然後抽空回烏布、台北兩地居住。看似是一種流浪，卻是尋找創作靈感與素材的必要途徑，正因為朱鈞的身心已獲得全然的自由，因此當他專注於藝術創作時，隨意、隨性、隨機的風格才能更加凸顯在他的作品中。

朱鈞靜靜地待在北京七九八的工作室，自在地任思緒翱翔。

■

身為藝術家，他總是在表達一種需要，渴望以詩意的方式掙脫結構的邏輯，追求定位與節奏的直覺感受。對他來說，抽象的概念是一種由慾望推動，想去處理媒介與物件所擁有的內在的自足特質。從另一方面來看，他允許自己在創作過程中納入自由聯想。藉著自由聯想，他在正面空間與負面空間之間，建立了令人信服的相互作用，尤其是在時間的通道裡，線條與空間具有原始張力。

——維根斯坦〈美存在於選擇之中〉

不曉得是哪來的靈感，或許與朱鈞的實驗性格有關，他總喜歡動手做做看，於是他在工作室裡放了一台影印機，並開始拿任何東西來影印。最早，朱鈞先拿設計草圖做實驗。

朱鈞借用電腦〇與一的概念，把當年設計烏鎮的內容簡化成一條線的各種組合。別小看這一條線，只要方向、排列、數量不同，就有無窮的變化方式。

最有意思的是，朱鈞把這些看起來是一堆符號組成的圖，用簽字筆或者麥克筆畫好以後，用宣紙放大影印。不同宣紙吸收碳粉的效果不同，就會有不同的視覺感受。

接著，朱鈞更大膽地嘗試任何物品，影印後再放大，就會有很多不一樣的效果。線、模型、菸蒂、蒜頭、菜瓜布、娃娃、抹布、車票、花、剪刀、酒瓶……任何東西都可以印。這些物品都不是刻意找來的，也許是朱鈞低頭看到的菸蒂、掉在地上的一條線，或是被丟棄在垃圾桶裡的芭比娃娃。他也曾經在超商結帳時，不經意看到保險套，就買回來影印，立刻成就了一件藝術品。「有人問我，用過沒？我說，不曉得。」這是朱鈞的幽默。

197

朱鈞運用電腦○與一的概念，透過不同的排列、折揉的方式，來傳達
他變化無窮的藝術概念。

在當時的北京，影印機是很新鮮的科技產品，朱鈞抓住機會，大量嘗試。每件物品都有其厚度、體積、形狀不一，蓋子能蓋得多密實，關係到透光，透光也是一種變數。不過，每次影印時，朱鈞從不考量這些變因，他就是很直覺地直接按下影印鍵，每次出來的效果瞬息萬變，都是一種驚喜。看似隨意，但是光是打印用的紙質，朱鈞就實驗了二十多種，最後他選定宣紙，因為有一定程度的暈染效果，呈現出來的視覺感受是他最喜歡的。

因為宣紙的關係，這些影印出來的作品很像版畫，激發觀者很多想像空間。藝評家粘蓮花就是在偶然的機會裡遇見朱鈞的作品，不知不覺地被吸引。

粘蓮花在二〇〇五年擔任家畫廊策展總監，因工作職務，與負責人王賜勇初次到北京七九八參訪。當時天色已暗，唯獨朱鈞的工作室還很熱鬧。朱鈞看到王賜勇、粘蓮花是陌生臉孔，於是上前招呼，一聊之下，知道他們來自台灣，

非常開心，朱鈞便邀他們兩人上工作室二樓繼續深談。王賜勇是台灣知名收藏家，以其獨到眼光見長，率先收藏常玉、潘玉良、余承堯及林壽宇等在當時仍屬冷門的藝術家。粘蓮花曾任職於幾家著名的當代前衛藝廊，加上多年在歐洲藝廊的觀摩心得，讓直覺敏銳的她初次看到朱鈞獨特的創作風格便大為興奮。

她和王賜勇在二樓看見朱鈞有很多手稿與素描，還有大量列印的作品，非常喜歡，一個直覺上來，立刻就問朱鈞：「老師，我幫你辦個展覽好不好？」這場舉辦於二〇〇六年的展覽，不只是朱鈞的首次個展，也是家畫廊前往北京設立據點的首展。

在粘蓮花眼中，朱鈞是很低調的藝術家，偏偏朱鈞又不喜歡被稱為藝術家，他的穿著素樸，有時候襯衫口袋還會沾染原子筆的墨水，但他毫不在意。

「老師的人文底蘊很厚，精神層面很深，作品都是信手捻來，但在當時卻

是很新的創作表現形式。他的思維是很當下、很年輕的。」粘蓮花與朱鈞相識至今，已有十多個年頭，每次看朱鈞的作品，都會產生新的感受與觸動，新鮮感會不斷從朱鈞的作品中浮現上來。

向大眾敞開大門的自由創作觀

在他年幼戰亂逃難的歲月之前，從小就與父親逛古物市場，分辨著文化與器物的好壞，理解著文化當中種種美感層次；因此，他對於生活與事物的種種體驗已經成就了一種直觀而浪漫的美學品味（sense）和信仰。

他非常相信創作在完成一個基本的內在邏輯架構之後，最後應該放手讓「經驗」一次到位，經驗就是能夠把你所有內在的邏輯思考、建築技術、以及曾感受過的時代經驗與文化薰陶整合起來，那是描述不來的！他認為若做設計只是在「說」，總是停留在「知識」的層次，就無法成為真正的藝術；對他而言，

藝術必須一次到位，整合了內在邏輯的立格與破格，讓作品隨著時間和生活的浪漫性自我發散、自我生成；到那時，其實不需要對作品解釋太多！

—— 龔書章〈無為的藝術需要好好的練習：在放蕩與睿智之間〉

二○○六年，年近七十的朱鈞在北京七九八藝術區舉辦首次個展後，同年陸續規劃於台北家畫廊、維也納畢特里斯倫畫廊、峇里島 Sika Gallery 等地舉辦四次個展。朱鈞很清楚知道自己的創作是為了表達出思維，不是為了展覽。

「我對創作的了解是⋯⋯它並不光只是一個『結果』—— 做好了、然後完整地呈現在大眾面前而已。其實不論我做出來的東西，它的材料是什麼，呈現出來的又是何種風貌 —— 也許是個雕塑，也許是個木質的藝術品 —— 但你們終究會發現，我的立場從不曾改變。」

朱鈞雖然不多解釋他的作品，但不吝於分享他的創作過程與方式，有人提醒他，這些訊息別外流，以免被抄襲。沒想到，朱鈞完全不在意，因為學得到表層，學不到裡子。「若是對方學到了，可以運用，也是好事，我無所謂。我要說的是，只有作品的內涵，才是創作者從內心出發的，這才是最重要的。」

從他對抄襲與智慧財產權的想法來看，不難想見他的大器。這也很一致地呈現在他對於藝術品市場行情的看法：「我的作品，是屬於大眾的，並不專屬於某個人。」

■

「**互動＝參與＋選擇**」（Interaction=Participation+Choice）

朱鈞的創作，需要將其創作系列的名稱一併觀之。最具代表性的莫過於⋯

這系列有平面七巧、立方、黑色鐵片折角等組合，只是材料、顏色不同。

朱鈞強調，這系列到現在還一直在衍伸，沒有完成。

朱鈞在美國期間，就不斷思考如何以最簡單的單元做出最大的變化，這邏輯幾乎貫穿朱鈞從年輕時當建築師到退休後的創作，因此朱鈞認為這系列的創作沒有終點。「這些不是我的作品，這些是我作品的未完成狀態。我的作品要待不同的來者，在不同的過程中擺放出不同的組合，產生不同的可能性，從而完成思考的啟發。」

他做出各種深具意味的幾何造型。他卻說這「不只是作品本身，更是思想的示範」。他不像許多藝術家只是「作」，他卻更強調「想」……因此朱鈞才會說「作品」只是他思想的示範，而價值不在作品本身，眼見的幾何造型，也不是最終的成品。創作不是目的，而是思考的一種方式。

他利用正方形與長方形的鐵片，每個平面都只「折一次」或「切一刀」，就產生出多元的幾何組合；再加上有紅、黑二色以及鐵片原色，更豐富了其中的變化。為何選擇矩形而非圓形？朱鈞認為圓形的變化結果沒有矩形來得多，且方形容易堆疊，可產生出更多組合的可能。趙孝萱在〈不只是空間，更是思維。不只是作品，更是思維的示範〉一文中分析，乍看之下這些鐵片彷彿是極簡主義的作品，但不能這樣歸類，朱鈞強調「參與」，更接近的是所謂「參與式藝術」或「大眾藝術」的範疇，也就是邀請大眾變成藝術家，或根本認為大眾就是藝術家。

朱鈞認為，藝術家的創作不該是固定的東西，要給參觀的人有機會參與，因此他所有的作品都是「以最少的條件，給觀眾（參與者）最多的選擇」為前提。

聽朱鈞談————

如何從單元變成多元

老頑童的遊戲創作觀

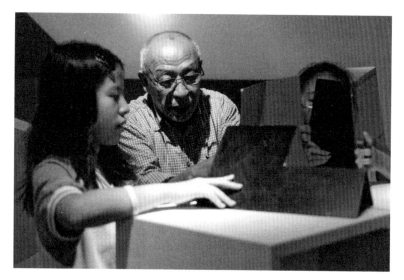

（許雨亭／攝）

　　六十歲前，朱鈞把創作精力放在建築設計上；六十歲以後，朱鈞回到單純的遊戲性創造，以呈現兒童的天真。「七巧」系列，從平面到小型立體、大型裝置，在在都彰顯朱鈞「玩不膩」的赤子心；再者，朱鈞也透過互動式的創作理念，讓藝術作品與觀者產生互動，而非只是單方面的陳列展示。曾經有個小孩子在現場把朱鈞陳展的作品推倒，嚇壞了所有大人，唯有朱鈞很開心，因為孩子無意識的行為，才會讓藝術有了鮮活的即席互動。

―― 圖片參見 P.258

觀眾的參與能夠營造出一種遊戲感，回到很簡單的心情，就是喜不喜歡而已，每個人都應該回到這種簡單的天真狀態。這也充分展現他的企圖與目的，即他的作品是要等待不同的觀者共同完成，以最簡單的東西給人最多的選擇，過程才是目的，作品永遠處於「完成」與「未完成」的矛盾中。

朱鈞希望參與者能經過組合與選擇的操作過程，找到自己不同的面目，或得到重新認識自己的機會，再問一次自己：「我到底是誰？」所以，他說不是「我」要創作什麼，而是希望藝術思考能啟迪別人的人生態度。朱鈞試圖與觀眾建立更更密切的連結，而這份最後的成品也依然是可以被欣賞、被賦予美學價值的。

■

任何東西的價值常不在東西的本身，而在於我們到底賦予了什麼？

<div align="right">──朱鈞</div>

朱鈞的兩個打印系列名稱，也很耐人尋思：

「垃圾・轉化・超越」（Trash・Transformation・Transcendence）

「影像・印象・詮釋」（Image・Impression・Interpretation）

這兩個系列皆為打印作品，透過朱鈞創作，原本以為是垃圾的物品，竟可以轉換成為有價值、有意義的東西，所有事物又重新聯繫在一起。垃圾轉換再超越，另一種說法、另一種角度，即是影像、印象與詮釋。

不過，當然有人會疑惑，像這樣把物件隨機組合起來，就真的可以成為藝

術嗎？

　　資深藝術、美學論述人朱文海在〈從生活物質開始的精神轉換：朱鈞的觀念影像創作〉一文中，便很詳實地以美學與藝術兩種概念來分析朱鈞的作品。

　　朱鈞曾經說過：「創作並不是我的目的，只是反映出我的思維。」朱文海認為，由此觀之，朱鈞的創作所關心的並不是如何將一件藝術作品從無到有地形塑出來，也不只是專注於如何生成「美」的概念，反而是回歸到最單純的原點──如何藉由各種生命、生活的意見，或是態度的轉換，來詮釋我們遭遇到的問題。

　　以朱鈞的打印系列作品來說，他透過光影對比極強的黑白影印方式，將物體原本具有的細節過濾掉，凸顯出其外觀輪廓，讓物體本身只剩下自己最原初的本質，加上宣紙的暈染效果，提供觀者另外一種想像的可能。

209

朱鈞的「影像・印象・詮釋」系列作品：手套。

影像・印象・詮釋─────────────────────圖片參見 P.261

朱鈞的「城市的印記」系列作品：他在歐洲旅行時，放進口袋裡的零錢與票券。

朱鈞說：「一旦能將日常物質的複雜屬性降到最低，當我們再重新面對那些習以為常的『新』事物時，我們反而會因為每個人詮釋、想像的方式不同，而豐富了對原有『物』的理解，同時也因為這一層的詮釋，更加擴展了自己的思維廣度。」因此，不論是速食麵、披薩、破毛衣，或者是芭比娃娃，朱鈞都透過這樣的手法，讓觀看者進入一種非常個人主觀的感受體驗，使觀看者不再只是外圍的旁觀角色，而能參與作品／文本之中，與之不斷交互作用，最後從思考中找到「自我」。

朱文海肯定朱鈞的思維與創作，他說：

我與物件之間是一種嚴肅的相形關係，不應是純然「主」、「客」關係。

所有具有價值的事物，尤其是成為「藝術」的物件，如果僅僅作為日常環伺的「主」、「客」對位關係，那麼無論如何，有價值的物件也會成為瓦解那個封

閉「自我」的「它性」價值。……朱鈞以「選擇就是美、美就是經由選擇」之生存性詮釋來作為美學根源。由於每一個人的生存境遇差異，因而選擇、抉擇的道路便有所不同，所以不同的抉擇、道路、體驗、自我詮釋而成為一個個樣貌不同之差異性的「美」，而成為個人「心靈家園」的歸屬。

——朱文海〈從生活物質開始的精神轉換：朱鈞的觀念影像創作〉

比起多數以創作為目標的藝術家，朱鈞還同時兼具建築師與教育者的多元身分，這也就說明了，為何在他的作品中意圖引導觀者找到「心靈家園」的動機，顯得相當明顯。

朱鈞的想法還不只如此。為了實踐透過參與、互動、選擇等行為，將詮釋文本的權利交給觀者，朱鈞在每一場展覽的展場上都採開放式設計，讓觀賞者可以貼近作品，甚至模仿他的作品、進而產出自己的創作，如此創意的思潮便

能不斷延續、發展下去。

光是這一點，就顛覆了所有藝術家的思考。由此可以明白，朱銘的眼界不只落在當前，而是向著未來，一如他當年設計建築物時，總會把眼光推算到多年以後。

他走在一條藍圖與理想的實踐之路，而非一時一地的輸贏較勁。

如蒲公英飛揚的朱銘藝術

住到烏布之後，朱銘開始當起背包客，遊歷全球各國，他像個頑皮的孩子，分享著他親身經歷的「朱銘歷險記」：「我去南美洲前，裝了一副假牙，結果走得太匆忙，忘在智利；後來去了阿根廷時，看著阿根廷著名的牛肉近在眼前，

我卻無福消受。最後一趟是前往澳洲、紐西蘭，但結束這趟行程後，我又搭飛機回智利，好拿回假牙，光是南美洲，我整整玩了三個星期。不過我在秘魯有高山症，下山很不舒服，當地導遊送我去醫院住了一天。當時我只帶相機，沒有手機，但相機也掉了好幾台。我從不跟任何人報備，孩子們都不知道我去哪兒，幾個月後時間到了，我自會突然出現在他們面前……」

顯然，朱鈞的冒險不會輕易結束。

過去走過大江大海，是為了生存、求學、工作。此刻的朱鈞，拾回勇於冒險的青春，終於能用他的無為哲思落實於生活中，並且與藝術創作連為一氣，展現出更寬闊的視野。

■

二○○四年，朱鈞在烏布散步時，途經他熟識的義大利人開的餐廳，他向餐廳主人打招呼，巧遇一位正在用餐的義大利女士，兩人便聊了起來。原來這位女士的工作是藝術顧問，下一個旅行地點是台灣，熱情的朱鈞便把台灣朋友介紹給她，讓台灣朋友當起地陪，為她導覽。由於受到熱情款待，這位女士非常感動，回到義大利後仍與朱鈞保持聯繫。

後來朱鈞回到北京，這位藝術顧問正好要赴中國出差，兩人相約見面，她請朱鈞擔任她的私人藝術導遊，除了北京之外，還去了杭州、烏鎮、蘇州、上海等城市參訪。兩人自此成為親密好友。這位義大利籍的藝術顧問在旅行途中，吐露與母親不睦的心事，朱鈞以自己的生命經驗為例，與她分享家庭關係的複雜糾葛，並試著勸說這位義大利朋友主動向母親釋出善意。在朱鈞的建議下，她在杭州買了禮物帶回義大利，從此化解冰凍十多年的母女關係。義大利藝術顧問結束中國的旅程後，本來要付給朱鈞一筆費用作為酬謝，但朱鈞婉拒。友

人離開後沒多久，朱鈞收到一個大包裹，裡頭滿滿的衣服，品質極好，是這位熱情的女性友人所贈。「大概是覺得我穿得不好吧！」朱鈞笑了。

兩人之間的情愫就在一線之隔。打從年輕以來，朱鈞的幽默個性就深受女性友人欣賞，這回義大利藝術顧問的熱情主動，也的確讓兩人的情誼不斷延續下去。因此在北京臨別前，義大利友人邀請朱鈞到米蘭與威尼斯旅行，換她擔任地陪招待。生性喜歡嘗鮮，此時人生已無負擔，朱鈞果然去了米蘭與威尼斯。

這位友人如今已移居紐約，朱鈞的作品也被擺放在她位於紐約的家中及辦公室裡，因此頻頻受到紐約藏家的詢問。兩人沒有朝向男女之情發展，而是成為終身朋友，這是朱鈞的選擇，在這個人生階段上，他希望有更多的時間，如實地面對想要獨處的自己——不再為外界干擾，回到一個與自己身心同在的安定感。

217

二○○五年，朱鈞去了維也納。他獨自在小巷子閒晃，結果迷了路，於是跑去一家畫廊問路，這個意外插播又連結了另一段未來式。

朱鈞與這間畢特里斯倫畫廊的主人聊起自己在烏布生活，兩人聊得投緣，畫廊主人立刻邀請朱鈞擔任畫廊駐店藝術家，往後連續三年，朱鈞都會前往維也納小住一到兩個月，從事藝術創作。

這位女主人不是普通人，她是二十世紀初世界知名哲學家與美學家路德維希‧維根斯坦（Ludwig Josef Johann Wittgenstein）的姪女赫塔‧維根斯坦。朱鈞自此與維根斯坦結下不解之緣。往後朱鈞在駐店期間所創作出的作品與展覽，維根斯坦都會以渾厚的歷史學養與精湛的優美文字，替朱鈞的藝術作出最佳的

導讀與詮釋。

維根斯坦不是把朱鈞請來就任憑他自己去創作，而是細膩地從旁觀察朱鈞的特質與創作時的狀態。在朱鈞創作期間，兩人經常在工作室裡暢聊，一個來自東方，一個來自西方，一個是藝術創作者，一個是具有獨到眼光的藝評家，兩個文化在畫廊的空間中撞擊出各種火花。這也是朱鈞另一段可能萌芽的情緣，然而最終依舊回到伯樂與千里馬的知音關係上。後者，或許更能讓兩人的路走得更遠、更久。

維根斯坦如此分析朱鈞的創作：

他稱為「實驗室」的空間裡，孕育出許多探討形式的單元。在這間寬敞的工作室裡，出現了素描、紙板作的小模型、紙、木頭，最後是金屬。這些組件

219

成為兩度和三度空間的草圖，形成不同的實驗群體。經由這些群體，他探索在不同組合與變化下，特定組合的形式問題。他闡明了「變遷法則」……「一個人永遠是從無開始，最終抵達無，也抵達一切。」

它們提供了無憂無慮的青春特質，然而也帶有一絲潛藏的艱澀。懸吊在可見與不可見之間，這就是朱鈞的繪畫與雕塑所處的狀態。它們以稍縱即逝的方式描繪出簡單的空間與形式，其中卻蘊含豐富的意義。無論是暫時的裝置或永久展出的作品，都永遠存在著改變的可能性。

──維根斯坦〈美存在於選擇之中〉

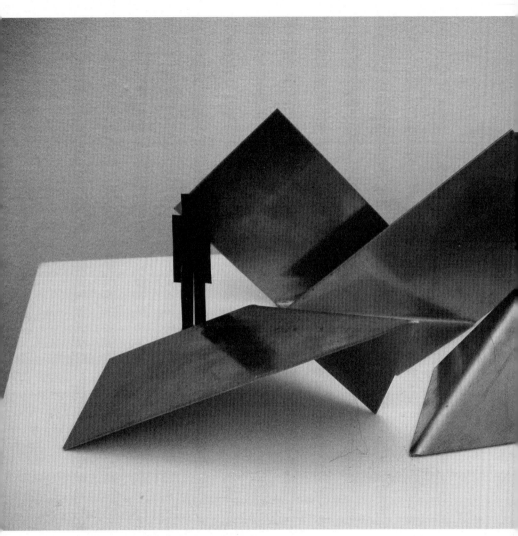

朱鈞在維也納畢特里斯倫畫廊創作的作品。

開放、接受無窮的變化，始終是朱鈞的創作精神，進而才能達到他最在意的「互動」、「參與」。如果不能接受流變，那麼所有設計都會固化於一隅，停滯不前，當然也就不會再有生機。

早期受到蘇州園林的影響，朱鈞便已有了「時間、空間不受限」的體悟，且盡可能在互動、參與的過程中體現出來。朱鈞以直覺的方式創作，在雙手建立物件的過程中，時間存在於作品（空間）中，卻也在作品中窺見永恆（時間）。

廣義來說，朱鈞的作品不只是物件，還包括了物件與物件之間、觀者與物件之間、以及物件與環境之間，「物件—觀者—環境」三者形塑出了一個場域，且彼此間不斷連動變化，你無法從中找到何時開始、何時結束，時間就此打破。就像太極，回到宇宙當然也無法框出作品在這裡或那裡，因為空間也不存在。混沌未明最原始的狀態，此即本源，卻又從中形成萬事萬物，因為其中始終流變。

不論是藝術創作，或是早期對於社會意識的體察，朱鈞永遠保持這種開放性——回到源頭，面對各種可能性。也因此，他的主張自然就與主流建築設計觀點走上了不同的道途。

船到橋頭自會轉

多次往返世界各地，似乎滿足好奇心了，朱鈞漸漸地安定在烏布的鄉居生活中，只有不定期在峇里島與台北兩地往返。朱鈞一個人的生活，可以相當簡單，他的日常起居不會與外界有太多關聯，他說：「當我整個人沉澱下來後，看任何事情，都比較清楚。」但他對人仍是熱情的，這與他的簡約生活並不違背。

在烏布十年的生活，又頻頻造訪北京、歐洲，朱鈞的藝術創作能量展現

出極致。可惜，後來因為在二〇一八年診斷出腦瘤，必須開刀休養，再加上COVID-19的疫情，近年來，他大多留在台北養病。

不過，他的創作熱情始終未歇。

二〇一六年與陳德君成為上下樓鄰居後，朱鈞經常關心這位年輕的社區工作者，每次見面第一句話都是：「妳好不好？」他不時提出一些構想，想為社區做點什麼，也試著實踐自己曾有的藍圖。除了經常參與小學冰箱菜的活動外，他走在萬華區時，面對一些閒置空間，也不斷有各種裝置藝術的概念出現。他的裝置藝術都屬於媒介與橋樑的形式，除了提供個人想像的空間，也希望搭起人與人之間對話的場域。

二〇二一年剛過完農曆年沒多久，陳德君便興沖沖地跑來找朱鈞。

「老師，我們要去拿一個標案，想請您跟我們一起當提案人，好嗎？」

陳德君並不確定這樣邀請老師會不會太冒犯，沒想到朱鈞不僅一口答應，而且特別放在心上。他希望盡可能幫助年輕人，所以開各種大小會、甚至是重要的評選會議，他都在外傭的陪伴下親自參與。

朱鈞提出的構想是，把目前居住的空間盡可能騰出最大範圍，讓這條巷子成為一個開放式的文藝空間。空間不需要花費太多預算改造，卻可以處處埋下互動的伏筆。例如，可以藉由不鏽鋼材質能夠反射的特質，讓大門透過折射看到屋子內部，再稍稍經過設計，整個空間就不再只是一條小巷，而是有很多重的玄關與轉折，小孩子在其中也能玩起捉迷藏或探險遊戲。

又或者，他曾經設計的烏布七巧到立體七巧，從簡單的平面摺板到立體模

225

型，他希望能再擴大成為一種可以在公園裡玩的裝置藝術，不論是大人或小孩，都可以嘗試拼出一個裝置藝術，甚至是可以任由在其中穿梭的遊樂設施。

朱鈞即便已年過八十，仍然保有赤子之心，處處可見他的童趣與玩心。

遺憾的是，陳德君與朱鈞合作的提案最終沒有通過。可是，朱鈞完全不受影響，他依然繼續在構思，也持續希望這些設計能夠落實。在他的想法裡，是否有政府的補助與最終是否能成事並沒有直接關聯，沒有銀彈，再找就有，就算都沒有資金挹注，沒錢也有沒錢的做法。從中完全可以感受到朱鈞經常掛在嘴邊的老話：「船到橋頭自會轉。」

從來沒有阻礙，只有轉與不轉。

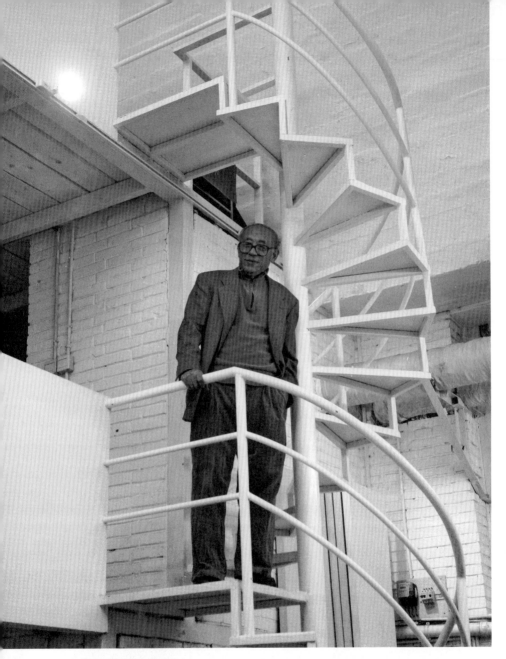

「船到橋頭自會轉。」
（顧桃／攝；攝於二〇〇六年三月，北京七九八工作室朱鈞首展現場）

EPILOGUE

開著門的
老頑童還在那

任何東西的價值常不在東西的本身，
而在於我們到底賦予了什麼。

聽朱鈞談————

人生的六問六答

就在旅居烏布的悠閒時光中，傳來五弟在新加坡遭重大車禍的意外，雖然命撿了回來，卻成了植物人。朱鈞於是趕往新加坡，探視曾經和他度過愉快童年、且一路患難與共的五弟。

朱鈞從小就是個口無遮攔的調皮孩子，五弟傻呼呼地跟著他到處跑。有一年，祖母六十大壽，全家人為老人家籌備壽宴，朱鈞就問五弟：「生日吃壽麵、壽桃，那要穿什麼？」「壽衣！」五弟很快接話，朱鈞憋著偷笑。弟弟不僅渾然不覺，還跑去跟母親說：「祖母作壽穿壽衣。」這一聽，母親立刻知道是朱鈞搞的鬼。

往事歷歷在目，宛如昨天才發生，怎麼今天兄弟倆就白了髮、一腳都已跨進了棺材？旅居烏布的這幾年當中，朱鈞往返新加坡與峇里島兩地照顧弟弟，直到他過世。弟弟留下了一筆遺產，朱鈞半開玩笑形容弟弟生前的「吝嗇」，

但仍希望這筆錢用得值得。因此，這筆錢後來就委由台灣建築學會成立紀念拉巴度與葉樹源老師的獎學金。這兩位老師對朱鈞的一生影響深遠，若不是他們當時在經濟與思想上對他伸出援手，就不會有今天的朱鈞。

朱鈞這份獎學金是以「社會意識」為核心，鼓勵學生多做建築設計提案，並融入人文課題與精神。二○二一年五月，台灣建築學會正式首度頒發獎學金給獲獎的兩名碩士班學生。而除了設立獎學金之外，弟弟的遺產也資助了當年讓他得以留美的設計作品──台南天主教學生活動中心的修繕與改造工程。

■

朱鈞一直認為，「社會意識」作為建築師應該要思考的方向，不能只是一個虛空的烏托邦；他不是倡議某種理想國度，而是希望透過空間設計，能夠做

231

到人與人在其間「互動、參與、選擇」，給人最大、最多的選擇權。這才是身為建築師的要件，要在設計過程中放下自己，甚至忘掉自己，把選擇權交回給參與者，讓他們找到自己的面貌。

更重要的是，朱鈞一直都在行動著。他滿腦子的想法，轉個不停。即使標案沒成，他仍繼續想著其它設計，探討實現的可能性；坐在輪椅上，他也照樣趴趴走，參與各種社區活動，走入人群；對於陳展自己的作品，也充滿想法，積極作為；面對年輕人，他從不吝給予各種資源與協助。

■

二〇二一年五月，疫情開始肆虐台灣，朱鈞盼著回烏布的日子又得延後。

不過，他並未因疫情而停擺一切，同一時間，粘蓮花從法國回來籌備朱鈞的個

展，朱鈞也不斷整理思緒與手邊的作品。他的積極從未因為外在客觀因素受阻而暫停，樂觀與幽默也像是重要的調味料，不斷在他的言行之間流露，同時讓他持續航向心靈的家園。

他看著台灣因少子化而閒置出來的校舍，不禁勾起六十年前曾被荒廢的阿姆斯壯社區托育中心與休士頓第三選區的那段記憶。然後，他發現──六十年前，社區是他關懷的焦點；六十年後，他仍堅持這樣的空間原則。奇妙的是，六十年前，他走在時代前端；六十年後，主流價值卻已經轉向視覺感受，設計者更在乎創作。

然而，那又如何？朱鈞，依舊在那，依然會像傳教士一樣，傳播他對社區意識的熱愛；而且，只要他還有一絲力氣，他都會一步步走在實踐的路途上，不會回頭。

朱鈞年表

年代	朱鈞大事紀
1937	■ 出生於上海，原籍江蘇吳縣（蘇州）。 ■ 祖父與父親於上海經商。家中有八個兄弟姊妹，朱鈞排行第四。
1946	■ 抗戰結束後，朱家經濟回穩，父親先後於一九四六年、一九四九年買下杭州松木場別墅、上海西班牙洋房別墅，對朱鈞的建築啟蒙甚深。
1952	■ 與大哥、二姊、五弟一起離開上海，遷居香港。 ■ 開始於香港求學，五年間輾轉就讀四所不同學校。
1957	■ 香港高中畢業後，以港澳學生身分，考入台灣成功大學建築工程系。由於報到延遲，經校方安排，先於水利系就讀一年，次年再轉回建築系重讀大一。
1961	■ 於暑假期間，主動提案設計台南天主教學生活動中心，設計獲得採用。後以該案申請賓州與普林斯頓大學建築系研究所，皆獲錄取。

1966	1965	1964	1963	1962
■ 父親於香港過世，由於正在辦理美國居留證，無法親赴奔喪。	■ 與愛情長跑多年的嚴斯復結婚，婚後遷居俄亥俄州哥倫布市工作。共育有一子一女。 ■ 開始在工作之餘，嘗試繪畫創作。 ■ 於一九六五年至一九六七年期間，三度獲得俄亥俄州建築師協會 (AIA Ohio Chapters) 設計獎。	■ 以受聘學者及院士獎榮譽，繼續在美進修。 ■ 以畢業論文〈社會意識與建築〉 (Social Consciousness and Architecture) 取得普林斯頓大學建築碩士學位。該論文的概念被認為是超前當代二十五年的前衛思考。	■ 獲選為美國「The Architectural League of New York」展示委員會委員。 ■ 由拉巴度推薦，獲普林斯頓大學院士獎學金 (University Fellowship)。	■ 於成功大學建築工程系畢業，並進入美國普林斯頓大學建築研究所，在拉巴度的指導下，攻讀碩士學位。 ■ 入學第一年，獲普林斯頓大學亨利‧楊三世獎學金 (Henry young III Scholar)。

1972

■ 遷居休士頓，先後在 3-D International 等建築師事務所工作。

■ 遷居德州休士頓的十九年期間（一九七二～一九九一），曾擔任 CAPS 建築及都市設計事務所主持人、休士頓 McGinty Partnership 建築師事務所主任建築師／設計總顧問、休士頓捷運北線建築設計主任等要職。

1970

■ 取得紐約州建築師執照（NCARB 註冊建築師）。

■ 與留美的費宗澄、陳邁、白瑾、李祖原、熊起煒、華昌宜等人合作，參加大阪萬國博覽會中華民國館競圖，在貝聿銘等評委的肯定下，奪得首獎。

1969

■ 紐約市府大學（The City College of New York, CCNY）成立建築系，以兼任副教授一職在此任教，直到一九七二年。

1968

■ 工作與教學之餘，熱衷社會公益，與建築師同好成立「建築師社區服務中心」（Architect Technical Assistance Center），為貧困地區提供建築設計及規劃的服務。

1967

■ 自俄亥俄州哥倫布市遷居紐約，先後於菲利浦・強生（Philip Johnson）、烏立克・法蘭森（Ulrich Franzen）等事務所工作。

■ 工作的同時，於普瑞特藝術學院（Pratt Institute）建築系任教。

■ 進入 Crane Design Group 工作。

■ 於休士頓萊斯大學 (Rice University) 建築設計系擔任副教授，直到一九八一年。

■ 成立個人建築師事務所。

■ 成為 Crane Design Group 共同合夥人。

■ 於普林斯頓大學設立「外國學生獎學金基金會」，以感念恩師拉巴度與普林斯頓大學的栽培。

■ 分開二十四年後，與母親在紐約重逢。

■ 留美二十九年期間（一九六二～一九九〇），在美參與、主導設計之作品達八十餘項，包括私人住宅、高層住宅、醫院、工廠、大學、校舍、辦公大樓、都市重整、新城鎮設計、城市規劃等。

■ 與妻子嚴斯復結束婚姻。

■ 受陳邁之邀返台，加入宗邁建築師事務所工作，期間（一九九一～二〇〇〇）代表宗邁建築師事務所參加台灣各項建築設計比賽，榮獲眾多獎項肯定。獲首獎項目有：新竹師院遷建香山校區規劃、台大醫院國際會議中心、三軍大學（今國防大學，本案與趙夢琳教授合作）、清華大學動力機械工程學系新工程一館、台南科學園區與行政中心設計（本案與藍之光建築師事務所合作）等。

■ 本年起，先後於成功大學（一年）、中原大學（八年）及台灣科技大學（一年）等建築系任教。並受邀至東海大學、實踐大學參與評圖與講學等活動。

2001

■ 回台工作十年後，於六十五歲退休，並遷居印尼峇里島烏布（Ubud），成立工作室，專心創作，作品質量皆極為可觀。

2002

■ 受成大同學謝國權之邀，前往北京合作專案，因緣際會發現北京七九八藝術區，最後決定在此設立工作室，進行創作。

2005

■ 赴奧地利維也納五週，以交換藝術家身分進駐畢特里斯倫畫廊（Betriebsraum Gallery）所提供的工作室進行創作，並首次發表作品。後續兩年暑期，皆以維也納為基地，遊歷歐洲各國，進行創作交流。

2006

■ 三月，由策展人粘蓮花策劃，於北京七九八藝術區舉辦朱鈞首次個展「互動＝參與＋選擇」（Interaction=Participation+Choice）。同年起，陸續於世界各地展開巡迴展覽，包括：台北家畫廊、北京家畫廊（Jia Art）、維也納畢特里斯倫畫廊、峇里島 Sika Gallery 等。

2007

■ 十二月，參與總統府藝廊主題策劃「生活大玩家」展出。

■ 五月，參與台北市立美術館「不設防的城市──藝術中的建築」（Open City: Architecture in Art）展出。

2008

■ 十一月，於台北紫藤廬藝文空間舉辦「城市的印記」個展。

■ 十二月，於峇里島 Sika Gallery 舉辦「互動＝參與＋選擇」個展。

■ 本年起，往返峇里島、新加坡，照顧因車禍而癱瘓的五弟，直到二○一三年五弟過世。

2009

■ 十月，受台北貝瑪畫廊（Pema Lamo Gallery）邀請參加開幕首展，展出大型立體作品與打印系列作品。

2010

■ 於二○一○年與二○一一年期間，往返於台北、新加坡、峇里島等地，從事思考與創作。

2012

■ 於台北大稻埕舉辦七十五歲生日宴會活動，以台灣在地的電子花車為主題，邀請建築界、藝術界友人共襄盛舉。

2014

■ 八月，於台北大稻埕保安捌肆藝文空間舉辦「視覺的擴大」（Amplifying）個展。

2015

■ 十一月，於台北「食‧旅光」藝文空間舉辦「悄悄地我走了」個展。

2016

■ 四月，於台北ANKO西園美學會所舉辦「社會意識與建築中的園林」個展。

2017

■ 上半年造訪澳洲、紐西蘭、南美洲、智利、阿根廷、秘魯等地；下半年造訪西班牙南部、摩洛哥、英國倫敦、法國巴黎南部、丹麥、瑞典、挪威、芬蘭、拉脫維亞等地。

聽朱鈞談

我在台北貝瑪畫廊的個展

2021	2020	2019	2018

2018

■ 三月上旬，於新竹蕭如松藝術園區舉辦「隨性、隨意、不隨便」個展；下旬，另於新竹市立文化局梅苑畫廊舉辦「隨性、隨意、不隨便」個展，並紀念其八十大壽。

■ 五月，貝瑪畫廊策展人粘蓮花與法國藝術家 Guillaume Hebert（季勇）前往峇里島，為朱鈞拍攝訪談紀錄片，共剪輯成二十組提問與對話。

■ 十二月，於新竹蕭如松藝術園區舉辦「選擇與人生」個展。

2019

■ 三月，於成大藝術中心舉辦「機遇——朱鈞、施乃中、陳俊利三人聯展」。

■ 十一月，兒女自美來台照顧父親。為感謝三十年來曾照顧父親的友人，於台大醫院國際會議中心舉辦感恩晚宴。

2020

■ 四月，進行腦瘤開刀手術，歷經半年療養，逐漸康復。

■ 運用五弟遺產，委由台灣建築學會成立紀念拉巴度與葉樹源老師的獎學金，獎助建築研究生從事建築與人文課題的研究，規劃每年提供三名受獎名額。另外部分遺產也捐贈予台南天主教學生活動中心，用於修繕與改造工程。

2021

■ 九月，出版《互動・隨性・超越：人文建築師朱鈞的創作思維與人生風景》一書。

Moure Residence

1975

文字參見 **P.081**

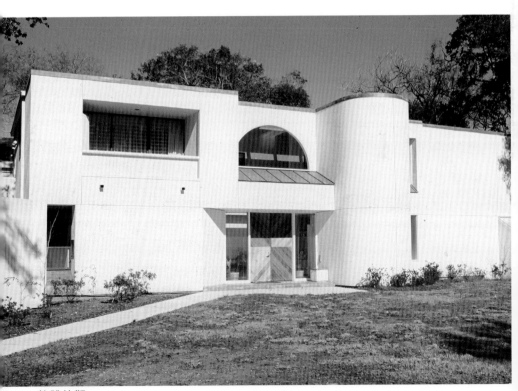

整體外觀。

玄關。

二樓走廊。

游泳池。

客廳。

Harbert Residence

1977

文字參見 **P.084**

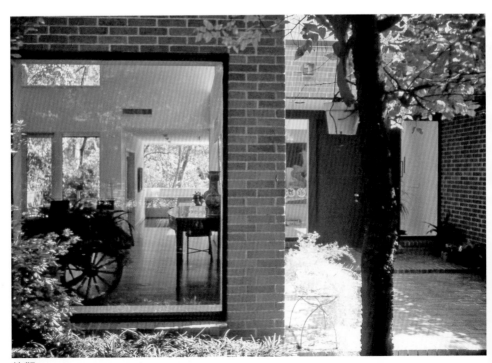

外觀。

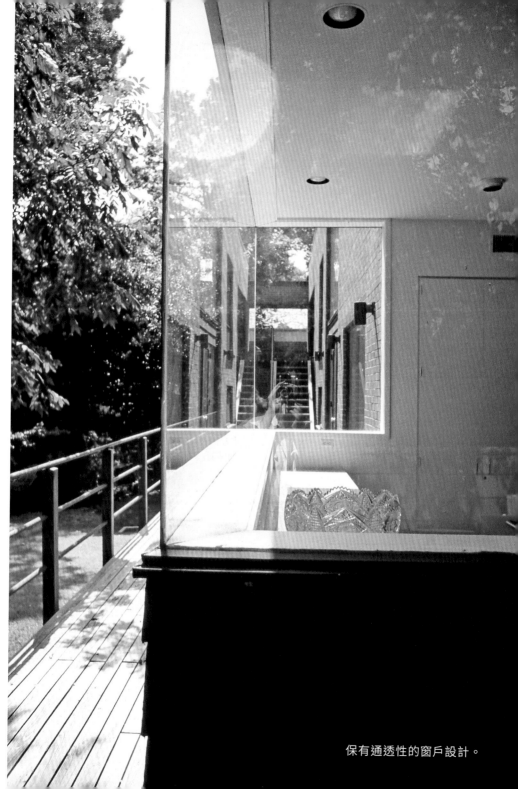

保有通透性的窗戶設計。

廚房。

餐廳。

客廳。

浴室。

外觀。

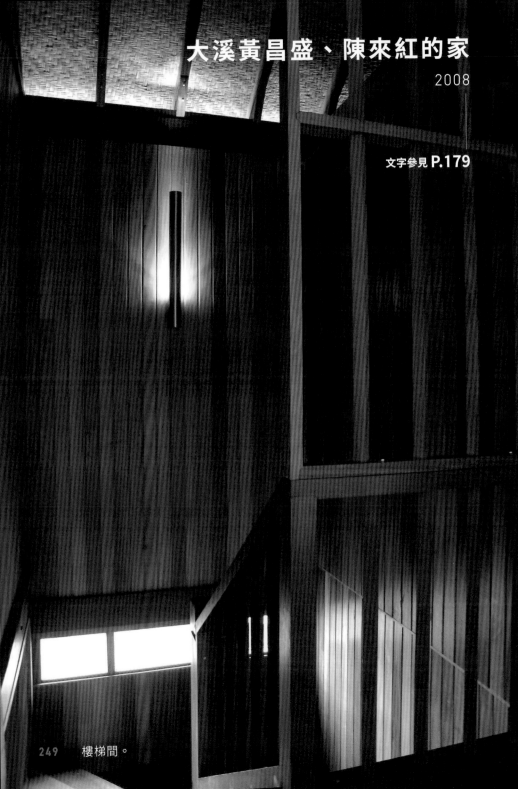

大溪黃昌盛、陳來紅的家

2008

文字參見 **P.179**

　樓梯間。

一、二樓的配置。

由二樓往一樓眺望的視野。

客廳。

客廳的另一側。

房屋外廊與院子。

樓梯間。

朱鈞的烏布日常

2001-2018

文字參見 **P.186**

閒適地在烏布生活與創作的朱鈞。（劉慶隆／攝）

朱鈞在烏布的第一間工作室。（粘蓮花／攝）

由第一間工作室眺望出去的烏布景觀。（粘蓮花／攝）

朱鈞在烏布的第二間工作室。（粘蓮花／攝）

朱鈞在烏布的第三間工作室。（粘蓮花／攝）

正在用擺盤創作的朱鈞。（粘蓮花／攝）

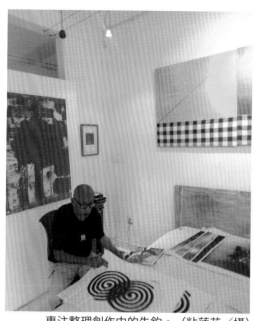

專注整理創作中的朱鈞。（粘蓮花／攝）

朱鈞親手製作的家具。（粘蓮花／攝）

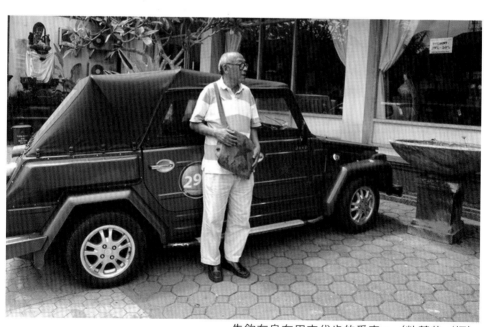

朱鈞在烏布用來代步的愛車。（粘蓮花／攝）

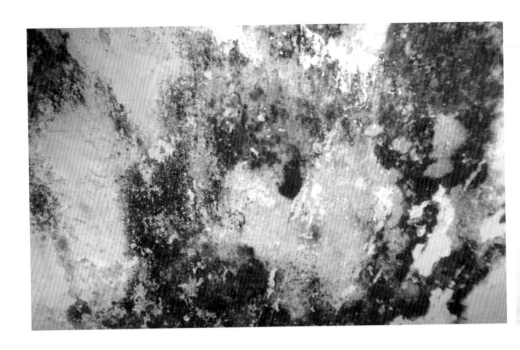

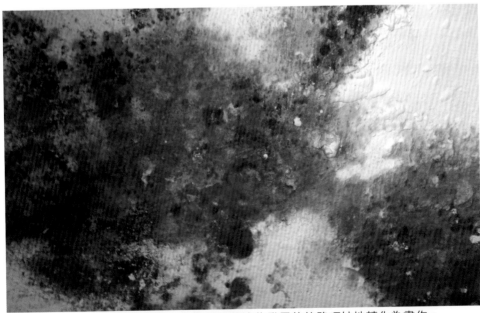

烏布氣候潮濕，牆面經常發霉。朱鈞卻能將這些發霉的紋路巧妙地轉化為畫作。

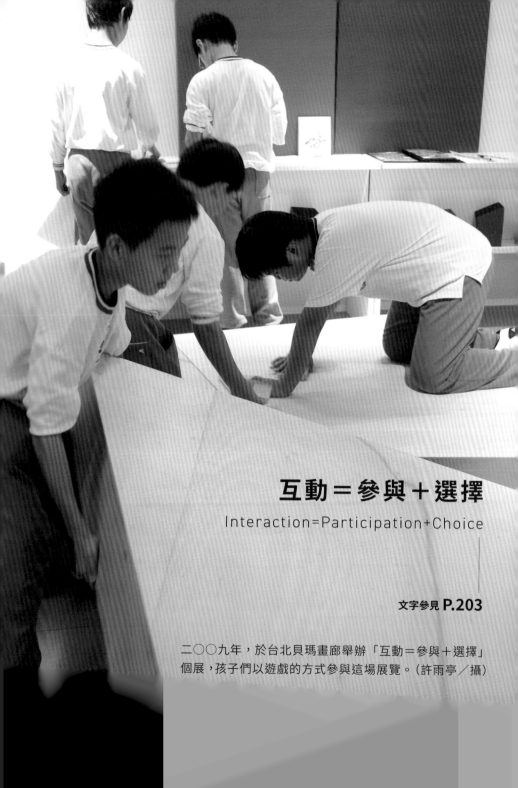

互動＝參與＋選擇

Interaction=Participation+Choice

文字參見 **P.203**

二〇〇九年，於台北貝瑪畫廊舉辦「互動＝參與＋選擇」
個展，孩子們以遊戲的方式參與這場展覽。（許雨亭／攝）

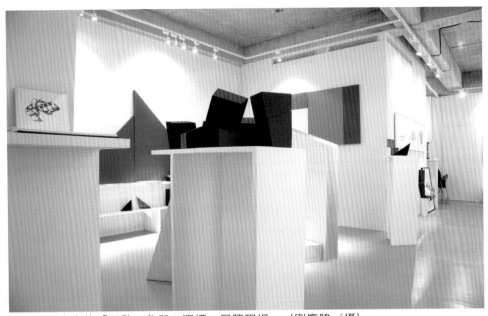

台北貝瑪畫廊的「互動＝參與＋選擇」展覽現場。（劉慶隆／攝）

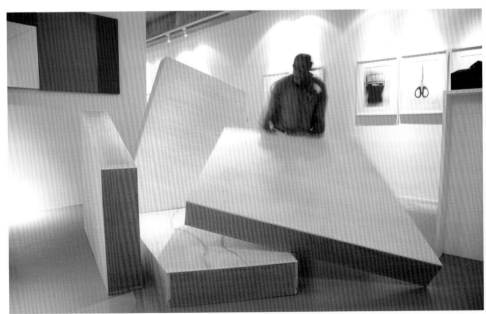

朱鈞親自示範如何「互動＝參與＋選擇」。（劉慶隆／攝）

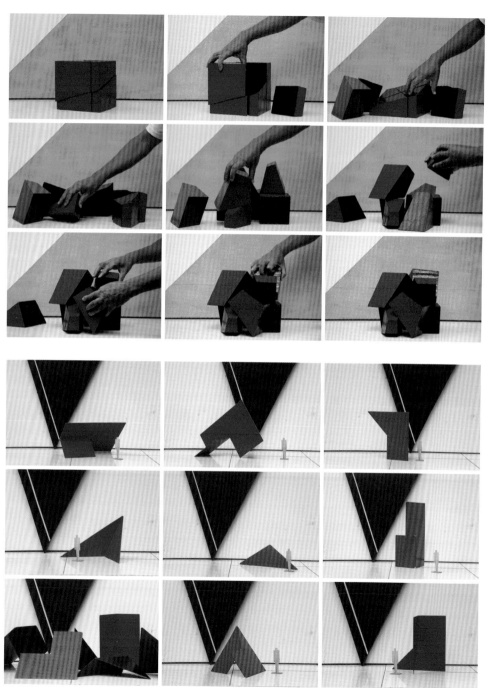

朱鈞利用最簡單的幾何，創造出最多的可能。

垃圾・轉化・超越／影像・印象・詮釋

Trash.Transformation.Transcendence / Image.Impression.Interpretation

文字參見 **P.208**

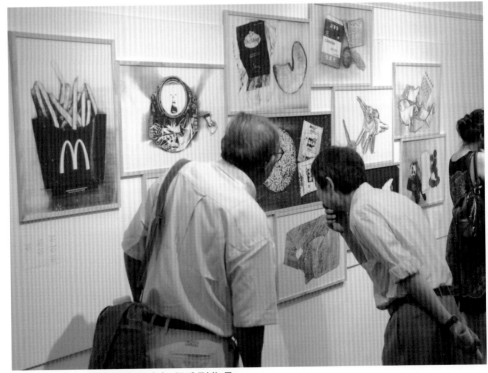

二〇〇八年，於紫藤廬展出打印系列作品。

大餅。

泡麵。

鋁罐。

薯條。

互動‧隨性‧超越

人文建築師朱鈞的創作思維與人生風景

作　　者　　朱鈞
採訪撰寫　　陳心怡
社　　長　　陳蕙慧
副總編輯　　戴偉傑
主　　編　　李佩璇
特約編輯　　李偉涵
行銷企劃　　陳雅雯、尹子麟、汪佳穎
封面設計　　李偉涵
美術設計　　李偉涵

讀書共和國出版集團社長　郭重興
發行人兼出版總監　曾大福

出　　版　　木馬文化事業股份有限公司
發　　行　　遠足文化事業股份有限公司
地　　址　　231 新北市新店區民權路 108-3 號 8 樓
電　　話　　(02)2218-1417
傳　　真　　(02)2218-0727
E m a i l　　service@bookrep.com.tw
郵撥帳號　　19588272 木馬文化事業股份有限公司
客服專線　　0800-221-029
法律顧問　　華洋國際專利商標事務所　蘇文生律師
印　　刷　　通南彩色印刷有限公司

初　　版　　2021 年 09 月
定　　價　　360 元

國家圖書館出版品預行編目 (CIP) 資料

互動‧隨性‧超越：人文建築師朱鈞的創作
思維與人生風景 / 朱鈞著 . -- 初版 . -- 新北市：
木馬文化事業股份有限公司出版：遠足文化事
業股份有限公司發行 , 2021.09
264 面；14.8×21 公分

ISBN 978-626-314-044-8（平裝）

1. 朱鈞 2. 建築師 3. 台灣傳記

920.9933　　　　　　　　　110014739

致謝——

本書在編製的過程中，特別感謝粘蓮花、趙夢琳、胡弘才鼎力支持協助，也感謝
王贊元、曾令愉初期的採訪，使本書定稿有豐富的資訊能夠參考。另，內頁中使
用之照片、紀錄片，感謝以下人士協助拍攝與提供授權：
書封照片｜Ozzie（朱苡俊提供授權）
各章章名頁｜劉慶隆（皆攝於 2009 年 10 月貝瑪畫廊開幕首展，粘蓮花提供授權）
其它照片｜粘蓮花、許雨亭、劉慶隆、顧桃（分別標示於各圖圖說中）
紀錄片｜Guillaume Hebert（季勇）